街拍的 **52** 項任務

52 Assignments
Street Photography

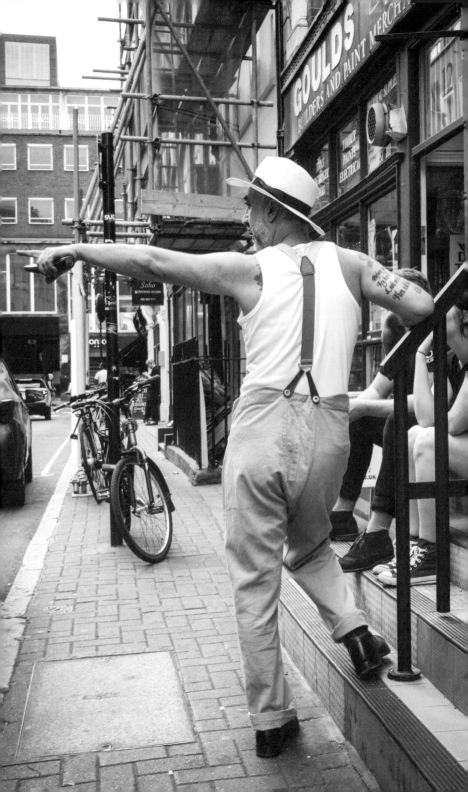

街拍的 **52** 項任務

52 Assignments
Street Photography

建立目標感

排除隨機性

掌握瞬息萬變的街頭元素

拍出意涵豐富的城市風景

作者——布萊恩‧洛伊德‧杜克特Brian Lloyd Duckett

翻譯——陳海心

Boulder Media 大石文化

攝影任務

將你完成的任務課題打勾

任務筆記

書中各處都留有筆記空間，
可用來記錄你的實驗性任務與拍攝成果。

前言

「任務」是所有街頭攝影師的行動核心，我們應該讓任務成為激發我們「出去拍照」的基礎。

要成為成功的街頭攝影師，要訣之一就是培養出一種執行計畫的心態，而服膺這種哲學的人很容易辨識：他們的作品往往主題更集中、更富意涵、更加深刻、更有趣味、更具巧思……諸如此類。重點在於，如果你真的想在這個愈來愈熱門的攝影類型中脫穎而出，就需要把你的創作行為系統化，變成目標明確的任務，這樣做不但能帶給你更強烈的創作目的，也能幫助你排除掉一大部分我們在今天的街頭攝影中見到的「隨機性」。

不過要承認的是，街頭攝影有時候並不是那麼容易投入，出現在街上的主題可能會讓你卻步、尷尬、無所適從，這對某些人來說還滿可怕的。但是，只要你的作法愈有系統，你就愈能感覺到情況在你的掌握之中，在街上拍照時也就愈有自信。

以執行任務的心態進行街頭攝影，除了是讓你在拍攝時去蕪存菁、集中焦點的絕佳方法之外，也是一種很有效的學習工具，可以教導你、激勵你、誘使你、啟發你成為更出色的街頭攝影者。這正是我寫作這本書的目的。

街頭攝影可以是──也應該是──非常好玩的，我們必須放輕鬆才能享受街拍的過程。不過，沒有必要為了拍照而惹惱或激怒別人，而且必須始終尊重別人在街上的隱私。要是你走在路上時面帶笑容，不讓拍攝對象覺得不舒服，你的街拍經驗也會更有收穫。

接下來，這本書將指派給你52項街頭攝影任務，說明拍攝內容、執行要領、增進創意的祕訣，和大量關於街拍的一般常理，幫你的街頭攝影作品提升到另一個層次。這些任務能開啟你的眼光，讓你找到新的方法，學會新的技巧，帶你走出以往習慣的拍照模式。

這些任務對初學者來說，是一窺街頭攝影堂奧的指南，對街拍老手而言則是重拾靈感、走出舒適圈的新途徑。每星期完成一項任務，持續一年，看看有什麼改變。結果可能會讓你意想不到！

布萊恩·洛伊德·杜克特
Brian Lloyd Duckett

街拍任務

01

技巧

- 通常你會先發現一個適合的背景，再開始等待適當的人物（或者是狗、自行車、汽車等等）進到你的畫面中。

- 和其他類型的街頭攝影一樣，要有心理準備，必須等到所有你想要的元素都到位為止；等一個鐘頭以上是很正常的。

- 因為等待的時間通常很久，你可以先嘗試各種不同的拍攝位置和視角，並找出最有利的光線。

注意事項

- 如果你是透過窗戶來拍標誌，盡量別把自己在玻璃上的倒影拍進去；用稍微斜一點的角度拍攝，不要正對窗戶，就可以降低拍到自己的機會。

- 能拍出有趣的照片雖然很棒（甚至有爭議性或帶有挑釁意味的畫面也無妨），但要盡量避免用冒犯別人的方式把標誌和人物並置。

▲ 街頭攝影不一定需要拍到人，這隻位置站得剛剛好的鳥就證明了這一點！

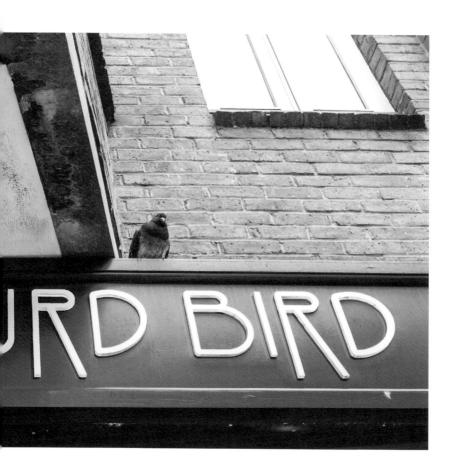

時代的標誌

在每個鄉鎮或都市中，到處都能見到各種標誌，如交通號誌、海報、旗幟、店頭櫥窗、公車廣告、公共資訊布告，以及其他種種。這些對街頭攝影者來說都是很棒的素材。

只要觀察得夠仔細，你就會發現這些出現在你身邊的文字，和它附近的人事物之間往往可以建立起某種關聯性；運氣好的話，這樣的關聯性可能會很好玩、很無厘頭，或是笑果十足。好好注意你見到的每一個標誌，想想看有哪些發揮創意的機會，以及你還需要哪些元素讓標誌在你的照片中產生意義。有時候，光是標誌本身就足以成為一幅令人會心一笑的影像！

在這項任務中，請以標誌為主角拍攝一組六張的系列作品，彩色或黑白不拘（但不要兩種混合）。

街拍任務

02

技巧

- 這項任務只有一個重點：背景環境，而這正是街頭攝影的基石之一，所以，拍攝的影像務必包含清楚的視覺線索，能夠傳達明確的地域感。用小光圈（f/8或更小）來增加景深，清楚記錄畫面的背景環境。

- 試試拍攝「看似尋常」的題材，例如當地酒吧、從屋頂鳥瞰的景觀，或是其他任何能呈現出該地區的個性與獨特性的場域或視角。

注意事項

- 何不把這項任務製作成部落格或攝影集？你也可以把照片輸出，然後問你家附近的咖啡館要不要掛在牆上展示，當成小型攝影展——別忘了標上價格，搞不好會有人買你的作品！

毀滅倒數

想像一下，你活在一個反烏托邦的科幻世界，你所在的小鎮（村莊或城市也可以）再過一個星期就會毀滅。原因不管是病毒大爆發、外星人入侵還是活屍大軍肆虐都好，總之你只有短短七天，只能用12張照片來記錄你生活的地方的特質，以便後人了解災難發生前的21世紀是什麼樣子。

問問自己，這個地方之所以特別、之所以令人難忘、之所以獨一無二或有趣的點在哪裡？你可以拍攝地點、人物、物件、標誌、建築、城市景觀或街景，前提是這些人事物都必須能展現出你的城鎮的「特質」。

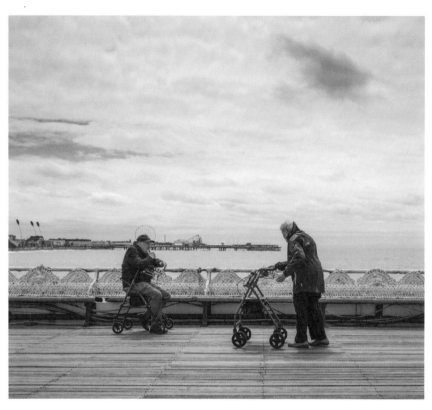

▲ 要記得在照片中拍出背景環境，讓影像有地域感。這張清晨在碼頭散步的照片，就清楚地說明了地點，並且反映出這座城鎮的「特質」。

任務筆記

街拍任務

03

技巧

- 在沒有任何想法、也不考慮任何規則的情況下隨意拍攝，看看會拍出什麼。

- 或者，你也可以挑一種規則，然後刻意打破規則，這種拍法會讓人很痛快！

注意事項

- 可以在街拍中打破的經典規則包括：
- 不要截掉四肢或頭部
- 保持地平線水平
- 避開正午的陽光
- 盡可能減少雜點與顆粒
- 反差不要太大
- 不要正對光源拍攝
- 不要裁切（這條大概是街頭攝影獨有的規則）

忘掉規則

拍照的人總是飽受各種規則的轟炸：「遵守三分法構圖定律」、「鏡頭不要對著太陽拍」、「ISO設到最低」、「頭不要切掉」……。可是，身為街頭攝影的愛好者，我們不僅是藝術的無政府主義者，也是反叛分子、打破規則的人。我們的創作往往是一種立即的、熱情的、充滿創造性的追求，反映出當下的迫切感，幾乎沒有時間去考慮規則，更別說套用這些規則。

如果想找靈感，可以看看威廉·克萊因（William Klein）和森山大道（Daido Moriyama）這兩位多產又備受推崇的街頭攝影大師。其中一位以切掉人物的頭和四肢著稱，另一位則經常拍出顆粒粗糙、光線不良或模糊失焦的影像，但兩人在打破規則的同時都創作出令人驚嘆的攝影傑作。你也可以這麼做，拍照時不要想太多，讓自己更本能地按下快門，不要擔心什麼規則。現在就去實驗一下，以九張照片為一個系列，拍一些打破規則、但依然可取的照片。

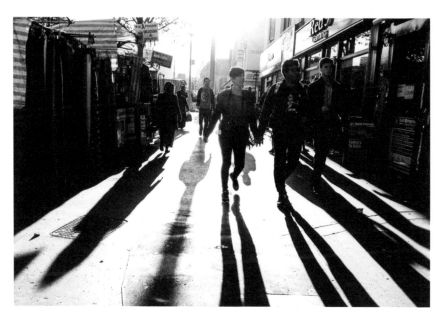

▲ 講究攝影規則的人或許不會主張對著低懸的太陽拍攝，
但這種拍法能為街拍影像增添戲劇性的效果。

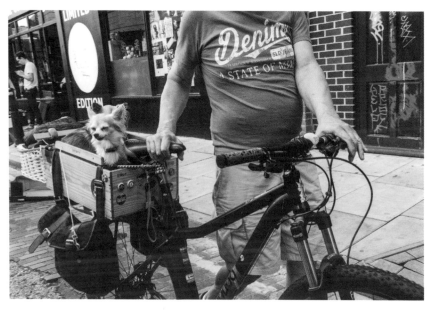

▲ 攝影規則告訴我們，在取景上不應該切掉人物的頭部；但是，
把這位男子的頭部排除在畫面之外以後，觀者的注意力反而集
中在他的毛小孩身上。

街拍任務

04

技巧

- 用手動對焦（區域對焦）模式，預先把鏡頭對焦範圍設定在2公尺左右，光圈設定在f/8-f/11。

- 這種技巧的重點在於接近拍攝對象，你沒辦法隔了一條馬路來拍。

- 不必擔心構圖，這類照片就是由於不完美才出色。

- 閃光燈可以增添視覺衝擊力，讓這類照片呈現出令人驚嘆的效果。

不看取景器

美國攝影師馬克‧科恩（Marc Cohen）經常以「不用取景器」的方式街拍，不看取景器而靠直覺拍照。科恩從很近的距離拍攝，畫面往往切掉人物的頭和四肢，造成一種混亂感和緊迫感。他會把相機拿在前面（有時會伸長手臂，或把視角放得很低），然後相信自己的直覺可以拍出還不錯的構圖。

這種快拍法和「盲拍」（shooting from the hip，街頭攝影者常以這種技巧掩飾自己在拍照）不盡相同，這是刻意的行為，目的是創造出張力十足的構圖，會不會被發現一點都不重要。花個半天專門以這種方式來拍照，然後分析自己的作品：為什麼有些照片很成功，有些卻不成功？

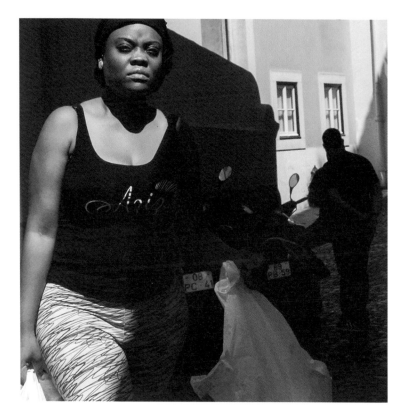

▲ 把手臂伸長，相機舉在前面，然後盡情按下快門！你拍照的動作肯定會被注意到，但也會使你和被拍攝對象之間有明顯的目光接觸。

注意事項

- 馬克‧科恩的攝影集《Grim Street》（PowerHouse Books出版，2005年）收錄了一系列他用這種方式拍攝的迷人作品，他稱之為「搶拍」（grab shot）。

- 參考威廉‧克萊因及森山大道的作品，他們兩人也經常用類似的手法拍照。

- 不要想太多！這樣的照片本來就不容易在攝影比賽中獲獎，所以乾脆把種種規則拋諸腦後，釋放你內心的無政府主義精神──這會非常好玩喔！

任務筆記

技巧

- 找一個好光源（例如路燈下的光，或是窗戶裡照出來的光），然後等待合適的拍攝對象出現。

- 用手動對焦，大多數情況下，自動對焦的效果不夠好，速度也不夠快。

- 用高ISO設定來拍照，別怕把ISO調到3200、甚至6400。

- 使用大光圈設定，讓背景光失焦，創造出令人驚豔的效果。

任務筆記

▲ 在夜間透過窗戶拍攝，能拍出很棒的半抽象畫面，尤其當玻璃上有水氣凝結。看看這幅索爾·萊特（Saul Leiter）的精采作品，尋找自己的靈感。

天黑以後

夜晚的街頭有可能拍出最出色的照片，所以你應該至少完成一次夜拍任務。設定一個主題，以九張照片為一組拍攝幾個系列，值得探索的題材非常多，你可以拍某個地區，或某種類型的人物（例如：計程車司機、夜店守門人、深夜縱酒狂歡的人），或是諸如霓虹燈、商店櫥窗、倒影、車燈、酒吧、餐館等各種事物。

由於是在黑暗中拍攝，你一定要把ISO值設得很高，雜訊與顆粒不可避免會比較多；而且光圈也要開大，所以勢必得犧牲景深。建議不要用閃光燈，避免引起衝突，夜拍要盡量保持低調。

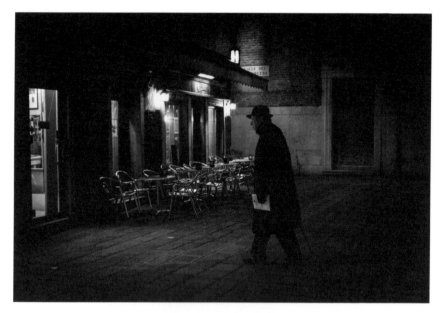

▲ 夜晚的照片看起來就是要暗，但相機的測光表很容易過度補償，使照片變得太亮。你可以利用曝光補償來降低亮度。

注意事項

- 穿深色衣服，待在陰影中，盡可能使自己變得隱形。如果讓人發現了你想拍照，他們的行為就會改變，甚至有可能破壞你準備好要拍的畫面。

- 隨時留意自己的人身安全與隨身裝備。裝備要輕便，只帶必要的器材：一臺輕便型小相機或無反光鏡相機，再搭配一顆鏡頭就可以了（千萬別帶一大堆昂貴的相機與鏡頭）。

- 夜晚的畫面應該要夠暗，如果你是靠相機的測光表來測光，請利用曝光補償來降低亮度。

- 試試在雨中夜拍：被雨淋溼的路面和人行道倒映出五彩繽紛的光影，能讓你拍出令人驚豔的效果。

▲ 夜拍也可以著重在呈現氣氛，這張夜晚的照片用了黑白拍攝，
效果更佳。隨時留意往冷清、黯淡的酒吧裡張望，看看有沒有
像這樣的動人畫面。

- 拍攝這個主題的另一種方式，就是在24小
 時內定時拍攝同一個場景（繁忙的街角或
 十字路口就非常適合），呈現出不同光線
 下，這個世界多變的樣貌。

- 從夜店或酒吧的玻璃窗看進去，如果看到
 什麼有趣的畫面，就走進去快速地按下快
 門。

街拍任務

06

技巧

- 可以在後製時稍微調高自然飽和度，讓你選定的色彩主題「跳」出來；如果你是用RAW格式拍攝，可以使用調色盤工具來調整色頻。但是千萬不要過度後製，不然影像會失去真實感。

- 要留意背景，因為在愈單調或愈不雜亂的背景之中，這項技巧的效果就愈好。

- 不要只侷限於相同顏色的兩樣東西，可以找到愈多東西愈好！

鎖定單一色彩

利用同色系之間的關聯性來作為視覺錨定，是一種效果很好的技巧，可以吸引觀者的注意力，並且讓他們的目光在影像上停留得更久。這個任務很單純，目的就是要你思考你所看見的顏色，進而培養你的觀察力。

在場景中尋找一些同色系的元素（建議選擇比較鮮明的色彩，例如橘色、紅色或鮮藍色），拍攝一組包含六張照片的系列作品。剛開始進行這項任務時，最好先順其自然，耐心等候帶有你選定的那個顏色的醒目事例出現，然後找找看場景中有沒有別的東西是同樣的顏色。這兩樣東西可以靠在一起，也可以相隔一段距離；但只要兩者之間有距離，不論遠近，都要注意不要讓畫面太凌亂。

拍攝時你可能會覺得，不知道能不能移動拍攝對象的位置，無論是把人從畫面外帶進來，或者把東西放進畫面來，還是重新調整它的位置。這個問題經常讓街頭攝影者為難，不過並沒有所謂正確或錯誤的答案。講求純粹性的人會說，攝影者絕對不能改變場景中的任何東西，否則一張街頭照片就不是真正的街頭照片了；但也有一些人認為只要能讓照片更好，要怎麼調動都可以。你可以自己決定！

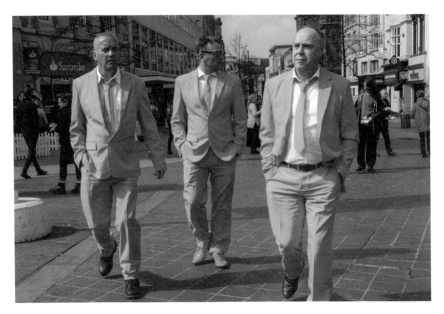

▲ 有時候，顏色和它所構成的關聯性，就在你面前一目瞭然……

▲ ……有時候，則要多費點心思才能發現這樣的關聯性。
例如在這張照片中，車子底下原本就有一顆柳橙在那
裡——不是故意擺的！

街拍任務

07

技巧

- 用一套你反覆試驗過、已經確認效果的參數設定,來作為你拍照時的預設或「閒晃」模式。比方說,可以把相機預設成光圈值f/8、快門速度1/250秒、自動ISO,那麼不管任何場景出現在你面前,你大概都能快速反應。

- 使相機永遠保持在開機狀態下的「喚醒」模式;停用睡眠模式,並且隨時把手指放在快門鍵上。

- 把相機設定成手動對焦,並使用區域對焦功能,以便更快速、更直覺地拍照。

- 要多拍幾張,盡可能榨出場景的所有潛力。拍到你最初想要的畫面之後,開始探索這個場景的其他可能性;要不要換個位置拍?能不能找到更好的視角?是不是可以改用其別的設定來拍出不同的效果?

決定性的瞬間

一般認為亨利・卡蒂埃－布列松(Henri Cartier-Bresson)的攝影集《決定性的瞬間》(The Decisive Moment)永遠改變了攝影的走向,而書名的這個詞後來也成了街頭攝影的重要概念之一。「決定性瞬間」是指所有元素聚集在一起,構成一幅完美畫面的那個短暫片刻;也就是你在最恰當的時間,來到一個最恰當的地點,並且成功地在最恰當的那一刻按下了快門。拍到這樣的照片會讓人興奮不已,很多人認為這正是街頭攝影最純粹的形式。

有時候,決定性瞬間是指一種隨興的、反射性的影像捕捉;但也有一些情況是,你看出了某個場景的潛力,於是你等在那裡,讓正確的人事物進來發揮作用,然後完成這幅畫面。無論哪一種方式,問題都在於時機的掌握以及直覺的運用,目的就是捕捉那個決定性的瞬間。

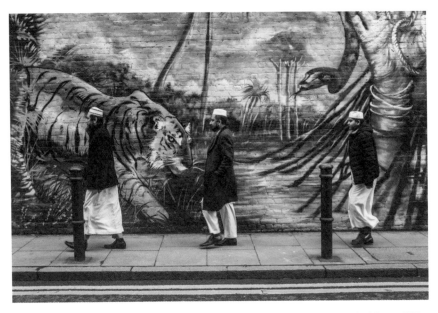

▲ 時機是最重要的！你總會遇到一個所有元素都「正確到位」的瞬間。
在這張照片中，三個男人之間的距離就是一項重要因素，早一秒或晚
一秒，畫面的效果就不會這麼好。

注意事項

- 保持耐心！這個任務就像釣魚，可能會花
 上幾個小時，甚至幾天或者幾個星期，才
 能遇到一個恰恰好的機會。當這樣的機會
 來臨時（而且一定會來），你也會得到巨
 大的回報。

- 慢慢地走，保持好奇心，不要放過任何東
 西，在一個地方待久一點。這樣做能大大
 提高你對周遭事物的知覺。

- 不要遲疑！意識到好機會出現，就按快
 門。至於那個瞬間對不對等拍完再說。

任務筆記

▲ 當你真正「進入狀況」、對周遭環境的知覺完全打開之後，你就會開始看得出來決定性的瞬間即將在什麼時候發生。

要在街上拍到決定性瞬間，第一步就是具備敏銳的眼力，這算是一種技巧，可以透過練習來培養。想要提升觀察力有一個辦法，就是經常不帶相機到街上去走，感受當下，仔細觀察並傾聽周遭發生的事。有時候你可能會很懊惱手上沒有相機，但這樣做會幫助你察覺四周的環境，讓你看見更多東西。

接下來，把相機設定成你的「閒晃」模式，然後出去拍一天。這一天之中完全不要

去動設定，集中注意力觀察周圍發生的事物，找出決定性瞬間。需要靈感的話，可以參考歷年來的街頭攝影大師的精采作品，例如卡蒂埃－布列松、羅伯・法蘭克（Robert Frank）、威廉・克萊因、薇薇安・邁爾（Vivian Maier）、喬爾・梅耶洛維茲（Joel Meyerowitz）。他們的作品都展現出無懈可擊的時機，以及對眼前場景的演變立即做出反應的能力。

街拍任務

08

技巧

- 地鐵的光線可能很不好，所以請放手調高ISO值。

- 使用慢速快門來拍出有趣的效果，讓行進中的列車變得模糊，只有人物與景物清晰。

- 可嘗試使用隱密性最高的照相手機，但要記得關閉閃光燈。

- 注意混合光源造成的色偏。以RAW格式拍攝的話，可以在後製時微調色彩平衡。

走入地下鐵

全世界大約有150個地鐵系統，在地鐵站、售票大廳、月臺或列車上，都有大量的機會能進行精采有趣的街頭攝影任務。

這項任務的對象範圍要盡量縮小，比方可以鎖定某一條特定的路線，專拍攜帶動物的乘客，或是穿著奇怪鞋子的人，目標是要能選出12張「定稿」作品。另外請實驗慢速快門的效果，讓行進中的列車或尖峰時段的擁擠人潮變得模糊，以突顯地鐵車站的繁忙熙攘。

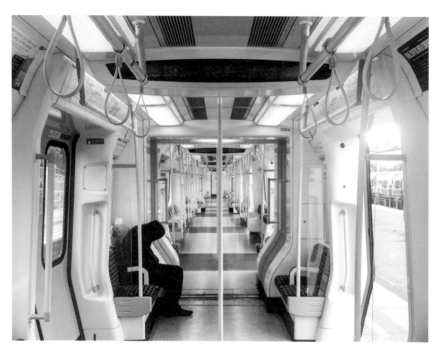

▲ 這幅孤單乘客的影像是以照相手機拍攝，他甚至不知道自己被拍。

任務筆記

注意事項

- 在人群之中愈不起眼愈好，別讓人以為你是攝影師。一般人只要看見帶著巨大的相機和長鏡頭的人，行為就會改變。可以的話，盡量用小相機搭配廣角鏡頭。

- 拍攝前請先查閱在地鐵站區拍照的相關規定。舉例來說，倫敦地鐵的規定是只要不用閃光燈或三腳架，且不在同一個地方逗留太久，通常都可以拍。而在其他地鐵系統，可能需要向營運公司索取許可證（或許需要付費），有的地鐵則是完全禁止拍攝。

街拍任務

09

技巧

- 使用廣角鏡頭（28-35mm的焦段就很理想），前景和你的距離不要超過2公尺。

- 建議參數設定：手動對焦在3公尺處，ISO值設定在1200，光圈設定成f/8，使用光圈先決。

- 盡量在人物周圍留出「負空間」，以增加畫面的空間深度。

- 避免拍攝三五成群的人群，或是相互交疊的人物，因為這些在畫面中會變成一團一團沒有重點的東西。

- 三層是最理想的，不過兩層到五層之間都可行。

- 離鏡頭很近的前景人物糊掉了也沒關係，可以增加畫面深度。

營造層次

運用層次，可以賦予街拍作品量感和深度，讓觀賞者在畫面中到處尋找趣味點，而不是一眼就把照片看完。層次通常是指在畫面的不同平面上，各有獨立的「場景」（一般而言三層就很多了）。街頭攝影大師亞利士·韋伯（Alex Webb）很擅長運用這種技巧來獲得絕佳的效果，他的許多代表性作品，都是由充滿表現力的前景、中景和背景構成。

畫面中的每一層都有各自扮演的角色，且必須對照片的整體效果做出貢獻。多花點工夫研究如何在街頭攝影中運用層次，建立自己的理解，你會得到很大的收穫。給自己一個月的時間，尋找可以在畫面中納入三個層次的情境，並以此練習構圖。目標是利用這種手法拍出至少十張定稿作品。

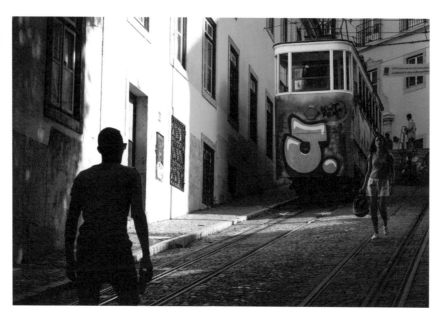

▲ 這張攝於葡萄牙里斯本的照片有三個層次：醒目的前景（男子）、中景（女子）和背景（電車）；少了其中任何一項元素，這張照片就會失色不少。

任務筆記

注意事項

- 閱讀亞利士・韋伯的精采攝影集《The Suffering of Light》（Thames & Hudson 出版，2011年），看看這位層次大師如何運用這項技巧。

- 在明亮、對比強烈的光線條件下，結合色彩的運用，能創造出令人驚豔的效果；可以嘗試在陰影最長的早晨與傍晚時拍照。

街拍任務

10

技巧

- 若打算利用後製加強黑、白與對比效果，拍攝時選用RAW格式會有較多選擇。

- 仔細考慮構圖：大面積、輪廓清晰的簡單形狀效果最好。

- 以大面積的「負空間」（例如陰影區）作為構圖的重要元素。

- 使用多區測光模式以取得相對準確的曝光，再利用曝光補償進行微調，就能拍出品質絕佳的黑白作品。

黑白分明

別管攝影學會評審要求的「完整色階」了。這項任務就是要你拍出純粹由亮白與濃黑構成的高張力、高對比影像，讓你真正放膽試驗，把所有規則拋諸腦後。允許自己在畫面中放進大面積的亮部與暗部，不要想太多；這樣做或許和攝影法則背道而馳，但有機會得到非常驚人的效果！任務目標是以同一個主題，拍出一組包含六張照片的系列作品。

任務筆記

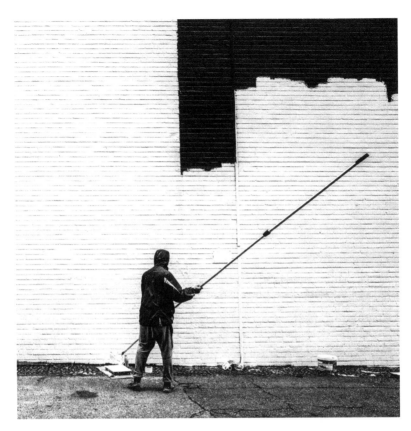

▲ 強烈的明暗色調，加上有力的對角線，以及未上漆牆面的醒目區塊，構成了這幅成功的照片。

注意事項

- 清晨是進行這項任務的絕佳時機，因為這時影子拉得很長，而且人比較少。

- 可在何藩和森山大道等街頭攝影大師的作品尋找靈感；他們都充分運用了極端的色階。

- 如果你的相機有這個功能，可以把取景器或LCD螢幕設成黑白顯示模式，便於在不受色彩干擾的情況下檢視構圖。

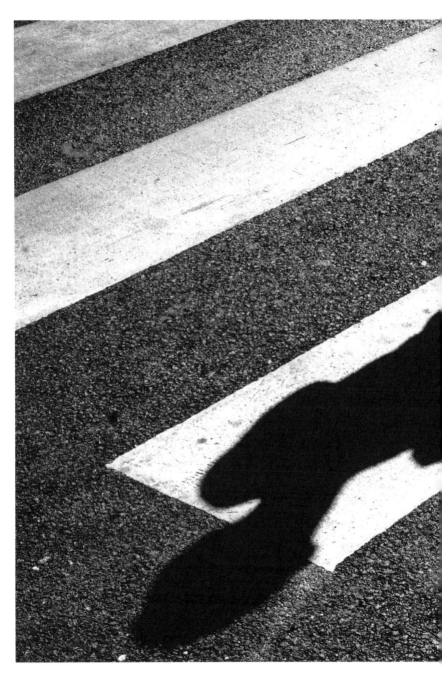

▲ 在這張照片中，把對比度調高之後，這些大面積、輪廓清晰的簡單形狀更有效地營造出
　引人注目的效果。

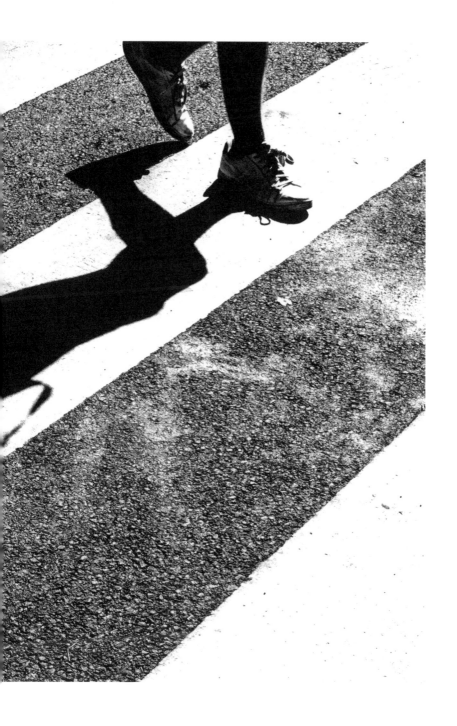

技巧

- 發揮創意，想想看每個不同的地點可以拍出什麼樣的影像，然後據此規畫一趟拍攝行程。例如有的地方可能最適合夜拍，有的最適合一大早去拍，有的是人潮眾多的時候效果最好。

- 訂一個期限。在很多城市，儘管你會覺得用一個月來拍比較實際，但是用24小時或48小時還是可以完成這項任務。

- 不妨找一群朋友一起拍，大家相互比賽。甚至還可以收取報名費作為獎金，透過投票表決的方式選出各地點的最佳作品，被選到最多作品的人獲勝。

注意事項

- 先做過規畫，任務進行起來會輕鬆得多：決定好造訪所有地點的最佳順序，以及各個地點之間的交通時間。

- 任務成果可以用來製作成攝影集、部落格文章或發表在Instagram上。

▲ 給自己（或你的朋友）一項任務：到大富翁地圖上每一個地點去拍一張街景。

街拍大富翁！

有些版本的「大富翁」桌遊地圖就是取材自世界上的各大城市，這也成了街頭攝影者的絕佳題目：拍攝出現在地圖上每一格的地方。花點時間思考每個地方給你的感覺，然後找出最好的拍攝地點。這樣一來你要選出最後的作品時才會有很多選擇。

除了各種「房地產」之外，你還要拍攝公共設施、車站，以及出現在格子上的指示，例如「免費停車」和「坐牢」。務必讓你的每一幅影像傳達出明確的地域感，或許可以利用知名地標、景觀或代表性建築來達成。不過，不要只是拍一塊路牌，這未免太偷懶了！

▲ 有路牌的照片與大富翁地圖之間的關聯當然很直接，但只能偶爾為之，因為如果太多照片都是路牌，只會令人覺得乏味。

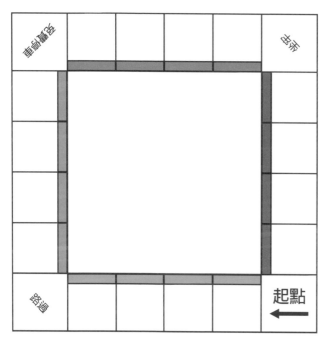

◄ 你也可以製作自己的大富翁地圖，用來展示你的拍攝成果。

技巧

- 備妥各種焦距的鏡頭（或者一、兩支變焦鏡頭）。在這項任務中每一種鏡頭都可能用到，從超廣角鏡頭到300mm的望遠鏡頭。

- 你的首要考量是拍到和別人不一樣的照片。可以嘗試不落俗套的角度、不同的視角，或者慢速同步閃光等創意技巧。

- 在彩色或黑白攝影中選定一種，不要兩種都拍。

- 設想你要有一張主畫面用來刊登在雜誌封面上，或作為報紙的頭版照片，並據此考慮拍攝橫幅還是直幅，以及是否需要在構圖上為雜誌的刊頭與封面標題保留空間。

進入新聞現場

當一天的攝影記者，以街頭攝影的手法來報導當地（或全國性）的新聞事件。想像自己在為一家時事雜誌社或報社工作，圖片編輯要你提交一組六張的系列照片，用來搭配某個事件的專題報導，內容可能是關於一場選舉、示威抗議、政治集會，甚至是某個災難事件。

新聞性的專題報導通常會有一張標題照片，另外搭配幾張較深入的照片作為報導的佐證。標題照片通常是其中最好的一張，要能引人注目，令人印象深刻；另外還要能透過直接的衝擊力來傳達報導內容。選出最後的六張照片之後，再為每張照片寫一則簡短的圖說（從「時間、地點、內容、原因」開始想是很好的下筆方式）。

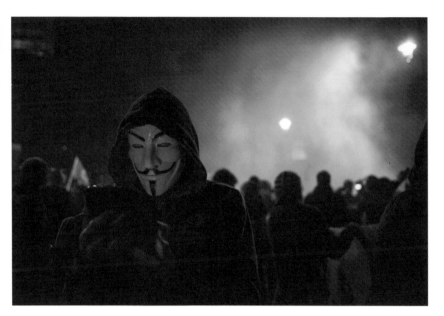

▲ 陰森的藍色面具和煙霧瀰漫的場景，為這張拍攝抗議人士的照片增添了獨特的氣氛和威脅感。

注意事項

- 如果拍完一天之後發現，你拍到一些真正吸引人或有新聞價值的照片，不妨考慮與報社或雜誌社聯絡，看看他們是否有興趣購買採用。

- 在很多國家，你有權利在公共場所自由拍照，所以不需要接受保全人員或其他「官方人員」的威嚇。然而如果你不是在自己的國家拍照，務必確認當地的相關法律。

- 拍照時盡可能不要妨礙現場的專業新聞攝影記者。

▲ 重大的政治事件往往會伴隨一些有趣的花邊活動，提供絕佳的畫面。

街拍任務

13

技巧

- 直接走到你想拍攝的人面前,說「我覺得你很好看 / 我很喜歡你的髮型 / 你的狗真可愛,可以讓我拍一張照片嗎?」諸如此類的話,大部分的人都會覺得受用或是好奇,會很樂意答應你。告訴對方你會把照片洗出來寄一張給他表示感謝,也會很有幫助。

- 要仔細思考如何為這項任務設定統一的風格。例如在背景中加入某些關鍵特徵來交代脈絡,或都用淺景深來拍,或是用廣角鏡頭拍特寫,像著名的街頭攝影師布魯斯·吉爾登(Bruce Gilden)在《Faces》攝影集中的作品那樣。無論選擇哪一種風格,都要把這種風格始終如一地運用在照片之中。

▶ 你要是覺得某個人很好看,有很大的機會他們也覺得自己很好看,而且會很樂意被人拍照。最壞的情況也不過就是被拒絕而已。

注意事項

- 做好被拒絕的心理準備,有人對你說「不」的時候,也不用氣餒。你會很驚訝,居然有那麼多人願意擺姿勢讓你照相;我的經驗是通常有80-90%的人會同意。

- 你可以印一張自己的名片,和拍攝對象攀談時把名片給他們;這能有助於表明你是很認真地看待拍照這件事。

- 如果你跟人攀談會緊張,不妨從那些在穿著打扮上明顯費了一番工夫的人著手;因為他們也知道自己看起來很不錯,通常很喜歡有人問他們是不是可以拍照!

勇於開口

街頭攝影絕不只是趁人不注意的時候偷拍。在街上取得他人同意之後拍攝人像（通常稱為「街頭肖像」），這樣的做法早已行之有年，也有很多非常出色的作品。

你可以把這項任務當成一個自己的計畫來做，嘗試拍攝特定的主題，例如某一種「長相」的人、出現在特定地點的人、帶狗出門的人、騎摩托車的人、從事特定工作的人──選擇有無限多種。

像這樣的任務特別適合做成攝影集來永久保存，所以你的目標是拍出至少36張照片。但不要急著完成，這種計畫可以花上好幾年來慢慢發展成型。

街拍任務

14

技巧

- 用手動模式拍攝，並對亮部曝光；這樣雖然會加深陰影，但可以避免亮部過曝。

- 在一天之中的什麼時段拍照，具有決定性的影響。影子最長的時候，通常能拍出最戲劇性的影像；所以最好在清晨或傍晚時分拍照。

- 考慮視角。從高處拍出來的光影形狀，和從地面上拍攝的非常不同。

- 效果好的陰影應該要黑、對比強烈、輪廓清楚（形狀要明確、有趣），並且自成空間，不受其他元素的干擾。

捕捉陰影

是為了賦予格調？營造不祥氣氛？還是誘人探究？不論如何，陰影是街頭攝影師很喜歡的東西，經常在我們的創作中扮演重要角色。有時候，陰影本身就是一張照片的主角或目的，有時候則是為了在畫面中加入一個重要的圖案或構圖元素。而在某些情況下，陰影只是單純作為一種抽象形式來表現。

為了培養你的「陰影技能」，請在天氣晴朗的時候出去拍照，同時心裡只想著一個目標，就是把這種拍法練熟。找一個景觀比較不凌亂的地區（例如現代化的商業區就非常適合），並預先做好計畫。設想你要拍出什麼樣的畫面，考慮光線的強度與方向，然後決定哪些地方是最有利的拍攝位置。在練習取得最佳構圖的同時，可嘗試各種曝光組合，並拍攝各式各樣的主體。看看你能在一天之中拍出多少精采的陰影照片。

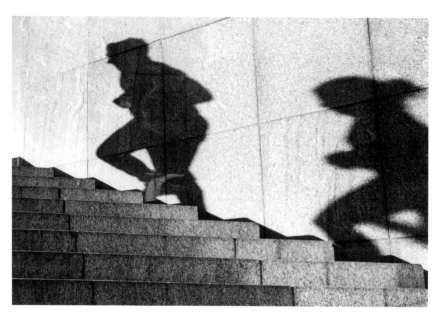

▲ 尋找不尋常的畫面。這張半抽象照片沒有拍到任何人，
只藉由陰影暗示人的存在。

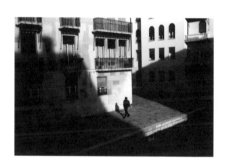

▲ 由陰影形成的強烈幾何形狀，是這個畫面的
重要構圖特徵；為了強調視覺效果，這些陰
影經過後製加深。

注意事項

• 大膽一點，讓陰影成為你照片上的一大重
點，別像很多拍照的人那樣，急著在後製
時提高暗部亮度。

• 場景中要是有一個黑暗而雜亂的背景，你
可以在後製時把暗部加深，以減少雜亂
感。

街拍任務

15

技巧

- 直幅和橫幅這兩種方向都要拍（大多數海報這兩種規格都有），並預留可加入電影片名與其他文字的空間給設計師。

- 一幅輪廓清楚、簡單、醒目的影像，效果會比細節很多的照片更好。

注意事項

- 如果拍完之後覺得成果不錯，不妨把你最喜歡的一張印成海報；甚至可以加上一些文字，讓它盡可能像一張真的海報。

▲ 這張照片彷彿經典黑幫電影中的一幕，背景質地粗糙，光線充滿凶險氛圍，還有兩輛正準備逃離現場的車子。

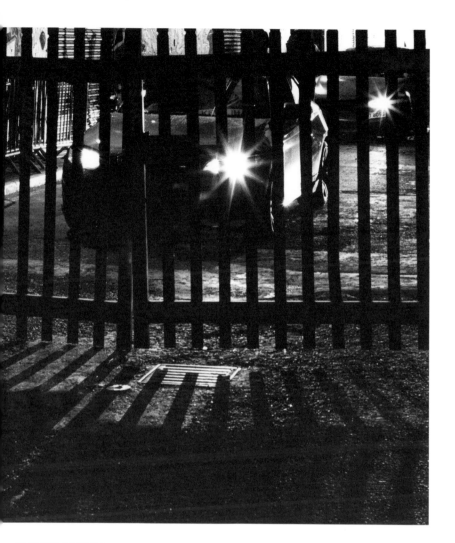

街頭劇照

很多電影片名本身就很適合用影像來詮釋，例如：《霸道橫行》（Reservoir Dogs）、《相見恨晚》（Brief Encounter）、《新娘百分百》（Notting Hill）以及《偷天換日》（Italian Job）。選一部你喜歡的電影，想像你接到的任務就是為這部電影拍攝宣傳海報。你要拍出一張精采的照片，不但要引人注意，還必須讓人一看就知道電影的主旨。只不過你不是在片場拍，而是到街上去拍，只能用你找得到的人物和地點，所以當然不會有專業模特兒和攝影棚可以用。要拍成黑白還是彩色照片都可以，但最好還是依據電影來決定。

街拍任務

16

技巧

• 嘗試用彩色和黑白兩種方式來拍攝抽象照片。

注意事項

• 必須一再試驗,嘗試大量的組合,才能拍出理想的效果。

• 如果你打算組成一個系列,記得不要混雜太多種風格;讓所有的照片保持相同的大小及長寬比,並統一採用彩色或黑白其中一種。

抽象手法

既然其他的攝影門類都能用抽象手法來拍,街頭攝影有什麼不可以?說坦白話,走在街上不見得會發現豐富的素材,有時候找了半天還是找不到主題。不過不管在哪裡,總是有東西可以拍,即使是個抽象的東西。

下面這五個抽象照片的點子是你隨時可以嘗試的!

1 夜晚燈光:使用最大光圈在夜間拍攝失焦的燈光,例如遠方的路燈、店頭的燈飾、酒吧或餐館的燈光等。為了確保燈光模糊,請以手動方式對焦在60公分左右的地方(可以在相機前把手伸直,然後對焦在手上即可)。

2 相機刻意晃動:在曝光過程中刻意晃動相機,以造成模糊的殘影。可以試驗看看各種不同的快門速度及相機晃動的速度。

▲ 夜晚拍攝燈光時，把光圈開大，對焦距離設在大約60公分，就能拍出戲劇性的抽象效果。

3 透過屏幕拍攝：利用半透明的表面、網狀窗簾、塑膠薄膜，或其他任何可以透過它來拍攝並扭曲影像輪廓的屏幕。

4 水坑倒影：尋找倒映在水池或路面積水中的形狀、色彩和圖案。水面靜止時效果最好，不過也可以利用漣漪來拍出有趣的效果。試試看用廣角鏡頭，把相機放在接近地面的高度，來拍攝城市景觀的迷人倒影。

5 凝結水氣的玻璃窗：室內外溫差較大時，玻璃窗上就容易產生水氣的凝結，透過這樣的窗戶能拍出很棒的抽象畫面。試試看對焦在玻璃窗的水珠上，使背景中的主體失焦。

把這五個點子分別當成一項單獨的任務，各拍出四到六張照片。這種照片做成海報或裱框都會非常好看，甚至可以做成杯墊。

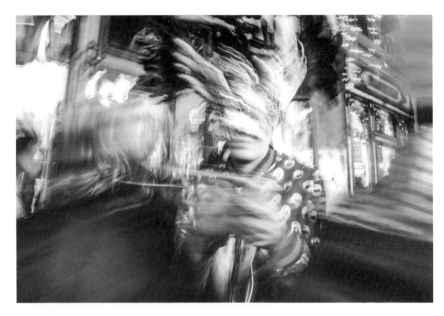

▲ 刻意晃動相機拍攝時,可以嘗試各種不同的快門速度,
以及不同的相機晃動速度和方向。

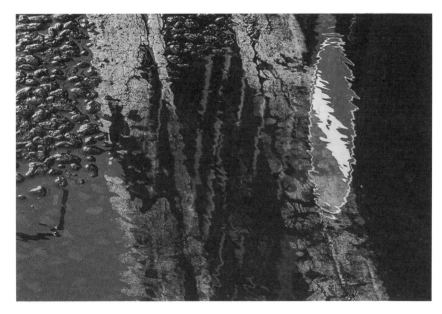

▲ 拍攝水坑倒影的絕佳時機是大雨過後、太陽剛出來的時候;
夜間拍攝的效果也很好。

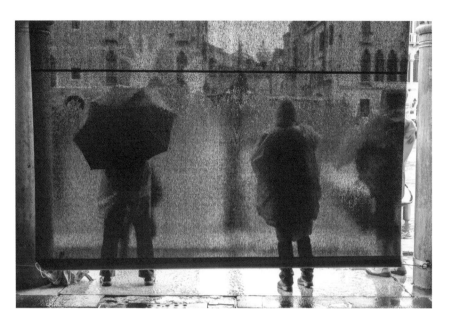

▲ 屏幕在我們周遭環境中隨處可見，包括霧、靄，以及照片中
這種人造布幕。

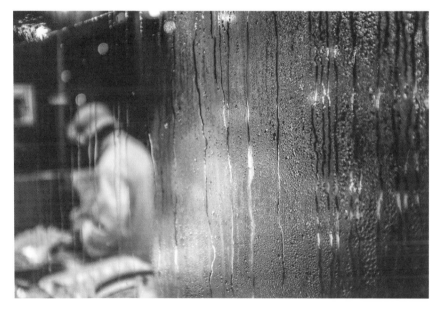

▲ 拍攝水氣凝結的窗戶時，請對焦在玻璃上，而不是玻璃後方的景物。

街拍任務

17

技巧

- 如果用的是數位相機,很多相機都能把長寬比設成正方形格式;如果不是的話,就要自行想像畫面的邊框在哪裡,事後再裁切。

注意事項

- 何不入手一臺120底片的老相機來玩玩,例如Yashica Mat、Mamiyaflex或Rolleicord這些雙眼相機。花這筆錢會給你帶來很大的回報,而且這類古董相機都很保值!

- 拍攝一組包含九張照片的系列作品,在牆上貼成一幅正方形的九宮格,效果可能會很棒!

- 可以從薇薇安·邁爾和李·弗里德蘭德(Lee Friedlander)的作品中尋找靈感。

正方形構圖

近幾年正方形片幅又再度流行起來,且形成一股勢不可擋的熱潮,或許是拜Instagram之賜。正方形照片的單純性有某種非常吸引人的特質,一直在街頭攝影師心中占有一席之地;只要看看薇薇安·邁爾用Rolleiflex古董相機拍攝的黑白攝影傑作就能感受到。

這項任務是連續一個月純粹拍攝正方形照片,不管用數位還是底片、彩色還是黑白都可以(黑白照特別適合用正方形格式來表現),嘗試重現某些街頭攝影大師的風格。

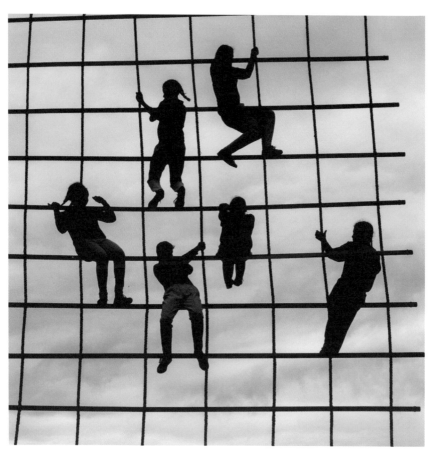

▲ 有些照片就是「需要」使用正方形。例如這個爬網繩的畫面，
重複的網格圖案會讓人自然而然認為應該把照片裁成正方形。

任務筆記

街拍任務

18

技巧

- 快門不要隨便按；這項任務的容錯率不高，所以每一個畫面都要預先設想清楚。

- 仔細決定曝光與對焦。數位攝影很容易讓人養成不好的拍照習慣，因為你總會覺得「之後再調整就好」。

注意事項

- 在同一條街上待了一天，大家一定會注意到你。不過不需要躲躲藏藏，你應該光明正大地做你的事，也可以和人聊聊你的拍攝任務，很多人會覺得很有趣。

一天、一條街、一捲底片

你只有一天的時間，只能在同一條街上拍，而且只有一捲36張的底片。你可以怎麼做？

有時候我們最出色的創作是在壓力之下完成的，因為截稿期限或者其他限制往往能驅使我們用不同的方式思考。數位技術使人變懶也是事實，因為拍照變得太容易，隨隨便便就能拍出一堆東西，反正拍壞了再刪掉就好。尤其因為拍再多也沒有實質開支，造成的結果就是，我們拍照時往往不做批判性思考，或者思考得不夠深入。雖然這樣一整天拍下來，還是有可能得到一些有創意的作品，但是更常見的情況是拍回來好幾百張，結果每一張都不怎麼樣。

這項任務的用意，就是要你真正去思考你要拍的「每一張」照片，在拍攝中累積你的「創意資本」。如果你能把這樣的觀念在日後拍照時運用，你將能拍出一些真正有價值的東西。

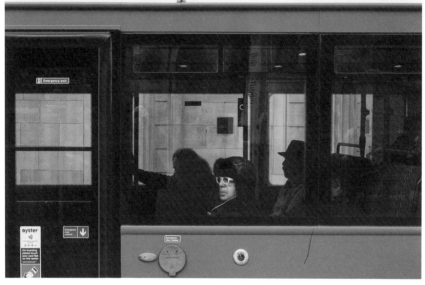

▲ 別浪費底片。按下快門之前一切東西都要到位，包括決定正確的曝光和對焦位置。

這項任務可以用35mm底片相機，搭配一捲36張的底片（用中片幅相機的話，就搭配兩捲120底片）。或者也可以用數位相機，不過你要嚴格限制自己只能按36下快門，刪除照片就是作弊！

接著，選定一條街，一直待在這裡直到底片拍完為止。最好選擇有許多活動在進行、背景和題材變化多端的熱鬧街道。請記得，現在你每按一次快門，都要負擔實質開支，所以好好構思你要拍的照片。

街拍任務

19

任務筆記

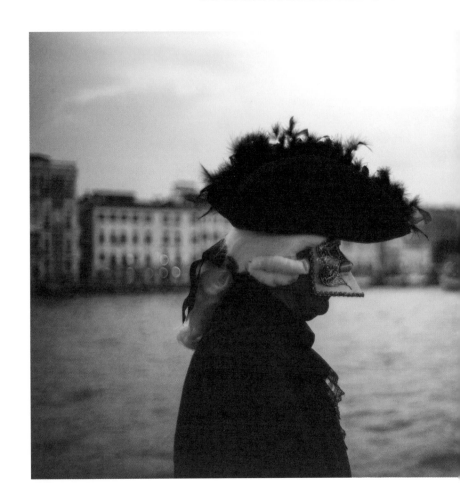

光圈全開

紀實和街頭攝影師都知道一句老格言:「把光圈設成f/8,然後到現場就對了」,因為這就是我們很多人預設的拍照方式。主要原因在於f/8不僅提供了足夠的景深,可以有效進行區域對焦,而且還能在畫面中帶到大量的背景,而這兩點在街頭攝影中都很重要。

但是,別讓這個老規矩侷限了你的創造力——唱反調永遠是一件好玩的事。試試看把光圈開到最大,欣賞迷人的散景效果。在這項任務中,請選擇一種主體(例如貓狗、警察、地上的垃圾,任何東西都可以),然後拍攝一組包含九張照片的系列作品;請用同一種風格、在相似的條件下、用同一格光圈來拍。如果掌握得好,你可能就從街頭攝影進入美術攝影的領域了!

技巧

- 在大白天拍攝時可能需要調低ISO值,以免亮部爆掉。

- 夜晚在市區拍照,使用全開光圈可以把城市的燈光拍成美麗的鏡面高光。

注意事項

- 要知道很多鏡頭光圈全開時的畫質並不是最好的,畫面的邊角往往不夠銳利或出現暗角。不過不用太在意這個,說不定還能增加作品的吸引力。

◀ 超大光圈(這張照片用的是f/1.4)使這張在威尼斯拍攝的照片帶有一種超現實的感覺,附帶的好處是在非常昏暗的天色下也能拍出銳利的影像。

街拍任務

20

技巧

- 動作一定要快，所以相機要預備在隨時可以按快門的狀態。

- 如果不想被人發現，可以用盲拍。

- 對人的肢體語言要敏感，能預測下一步的姿態。

注意事項

- 留意「惱怒」的姿態，不要牽扯到別人的爭端。

- 拍攝兩個正在互相碰觸（或將要碰觸）的人，效果會很不錯。

尋找姿態

在街上拍人的難度在於如何把人拍得有趣。大家一定都看過一些無聊的街拍照片：一個人牽著狗過馬路，或是老太太提了幾包東西從店裡走出來。這樣的照片有什麼有趣的點嗎？通常沒有。所以我們要更努力一點才行⋯⋯

要使人物照帶有趣味或情感，有一個絕佳的辦法就是利用姿態。我們在講話的時候或多或少都會運用姿態來表現情緒。可以去找一些以人為主題的街拍作品來看，人物有明顯姿態的，和人物沒有姿態的照片比起來，有沒有差別？你覺得哪一種比較吸引人？

人物姿態是街頭攝影的一大面向，因為有助於建構畫面的敘事性。姿態可以是充滿力道的（例如舉手握拳），也可以是平靜的（例如抽菸）。即使是一個人也可能出現姿態（例如講電話）；在這種情況下即使是警扭的肢體動作也可以視為姿態。

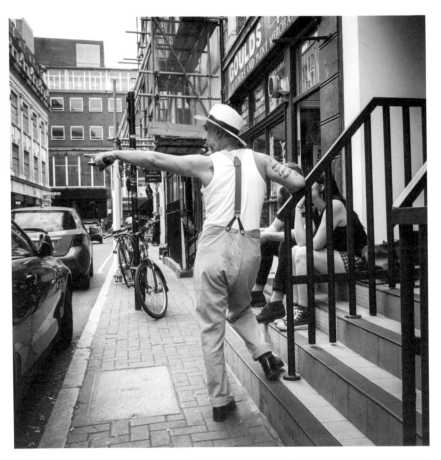

▲ 人物姿態有時非常明顯，例如這個指著某個東西的男子；
有時可能比較細微。

你可以睜大眼睛隨時留意姿態的出現（藉由觀察肢體語言並預期），也可以發號施令
促使姿態出現。誘導拍攝對象產生姿態的辦法之一是擋他的路（故意走向某個人，和
他的路線交叉），或者設法引起他的注意（然後非常迅速地按下快門），或者純粹問
對方一個問題。

這項任務是花一整個星期，上街尋找人物的姿態並拍攝下來，盡可能捕捉不同的姿態
種類。把這個當成唯一重點，不要拍別的東西。這項任務能幫助你提高對人物行為的
察覺力，更有效地「解讀」街頭場景。

街拍任務

21

技巧

· 若以光圈先決模式拍攝，請用曝光補償把曝光量減少兩到三級，以確保針對逆光來曝光，使拍攝對象變成剪影。

· 假如畫面裡的人不止一個，要讓他們彼此保持一點距離，以免拍出來變成看不出是什麼東西的一團黑。

· 時機非常重要：如果拍攝對象正在行走，拍下他們雙腿邁開的瞬間，畫面會更吸引人。

尋找剪影

從最早期開始，剪影就一直出現在街頭攝影作品中，不論是作為整體畫面中一個有力的圖形元素，或是當作照片主體。在這項任務中，請依照下列的簡單步驟，拍出六張令人印象深刻的剪影照片：

1 找一個合適的背景。理想的背景必須沒有雜物，而且有很強的逆光。

2 對亮部曝光。以大逆光的情況來說，曝光量需減少二到三級。可以多測試幾次，以掌握正確的效果。

3 使用手動對焦，因為自動對焦可能無法處理這種光線條件。可以在微調曝光的時候設定手動對焦。

4 選擇拍攝主體。建議找輪廓清晰、形狀明顯的物體（例如大帽子、雨傘、隨風飄動的大衣等）。

5 後製時，把照片中的黑盡量加深！

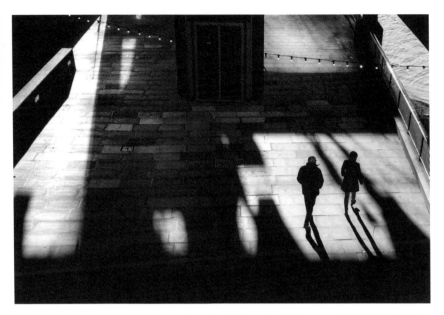

▲ 背景有少許雜物不見得是壞事，只要確保雜物能輔助構圖，並記得把主體放在亮部。

注意事項

- 找到合適的背景之後，耐心等待！雖然等到合適的人或物體進入畫面可能需要花上個把鐘頭，但要等才會有好結果。

- 不是每個場景都能拍到出色的剪影照片，必須找到適當的主體，加上適當的背景。把相機的LCD螢幕或取景器設成黑白檢視模式，能幫助你更有效地評估某個場景是否有拍剪影的潛力。

任務筆記

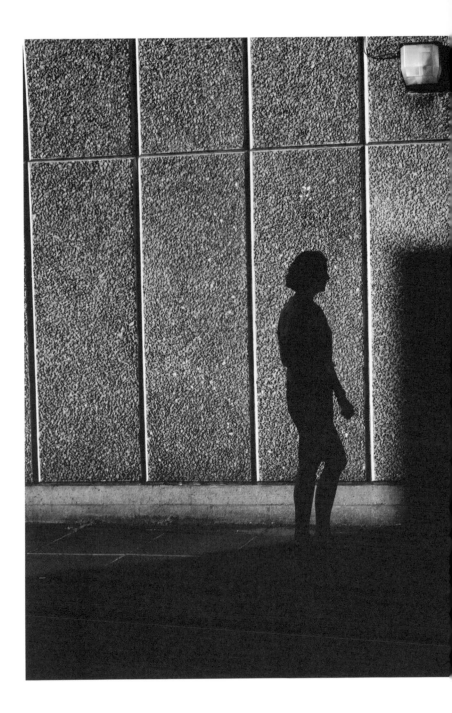

▲ 照片中的一抹色彩（例如這個濃重的藍），能夠帶入不同調性的元素，
使原本陰鬱的畫面鮮活起來。

街拍任務

22

技巧

- 採用隨機的快拍，而不是經過安排的擺拍，使照片呈現出更貼近「真實生活」的感覺。

- 選定黑白或彩色的其中一種，勿混用。

注意事項

- 請用小型相機，免得看起來像個正在出任務的攝影師。想像自己是個經驗老道的攝影記者，而且只有一臺相機和一顆鏡頭。

- 如果你是在小鎮上拍照，可能比較容易被人注意到；要是有人詢問你的意圖，就直接向他們說明這個任務。大部分的人對這類事情都很感興趣，往往能提供你一些有用的建議。

小鎮的一天

不是每個人都住在像倫敦、巴黎或紐約這種很上鏡頭的地方，隨處都能遇到街拍的好畫面，但不要以為你住的地方只是小城市、小鄉鎮或小村子，就沒有東西可以拍。對於生活中每天都看得到的事，人總是特別容易忽視其中的精采之處，我們不該不假思索地認為「反正這裡從來沒發生過有趣的事」。

這項任務是關於影像的敘事性，請透過街頭攝影師的眼光，把你住的地方一天24小時的生活故事拍出來，用照片建構出日常生活的完整面貌。別擔心，不是要你連續拍攝24個鐘頭；你可以分成幾週或幾個月來進行，但最後的結果要能呈現一天24小時的生活。

若能事先做好徹底的規畫，這項任務就能帶給你更大的收穫。擬定一份拍攝內容清單，把地點、人物、時段和可能的天氣狀況都納入考量。下一頁的幾個點子可幫助你開始著手進行。

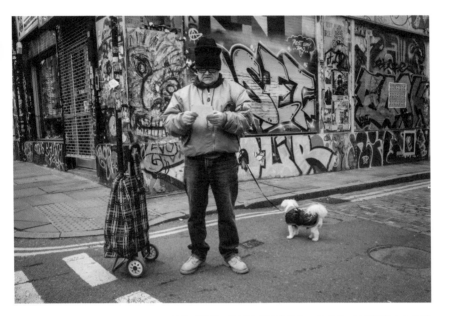

▲ 某些「角色」說不定就是當地的一大亮點，拍攝這些人物能讓
作品多一些人情味。

- **一天工作的開始**：送牛奶的人清早5點開始上工；街上的一天隨著太陽升起而展
 開；擁擠的通勤人潮；搭乘公共交通工具的民眾。
- **進食時間**：早餐、午餐、晚餐、喝酒；在街上吃吃喝喝的民眾；外賣相關活動。
- **零售業**：店鋪、店老闆、顧客、商店櫥窗的招牌。
- **公家人員**：警察先生、消防員、停車場管理員……諸如此類負責維持城市運作的人
 員。
- **休憩時光**：下午打盹的人；下班後小酌的男女；在戶外晒太陽的人；路上閒逛的
 人。
- **夜生活**：上夜店的人；凌晨兩點排隊等客人的計程車；酒吧窗外或窗內的景象；打
 架鬧事；夜間公車。
- **都市底層**：大部分的地方都有「底層」，可能包含了吸毒、貧困等社會問題，拍攝
 時要敏感。這些令人不安的生活面向會讓作品更有深度。

街拍任務

23

技巧

- 「明暗法」在彩色照片中效果絕佳，但用黑白來表現也有不錯的效果。

- 編輯黑白影像時，請用「分割色調」功能來調整色相。如果你是用彩色來拍，可稍微降低鮮豔度，把可能會分散注意力的鮮豔色彩弱化。

- 透過後製增加對比度並加深陰影，使明暗對比效果更加突顯。

注意事項

- 尋找黑暗的背景，前面安排色彩鮮豔的人物，這樣的照片就會非常「跳」。

- 多多跟相機的曝光補償功能交朋友！手指隨時放在這個轉盤上，微調出最適當的曝光值。

明暗法的表現力

「明暗法」（chiaroscuro）是發展自西方文藝復興時期的一種油畫技巧，利用明暗色調的強烈對比，在平面畫布上塑造出立體感。而在攝影中，則是指一張照片的明暗部位形成的強烈、大膽對比。這種技巧能在亮部與暗部之間產生視覺衝擊與反差，共同為影像營造出更神祕的氛圍。

在街頭攝影中，可以利用明暗法的光影來創造戲劇化的效果，讓影像更具張力與深度。原則上用黑暗的背景來襯托明亮的主體，效果就會很好；但不一定要讓整個主體都很亮，用含蓄的四分之一側面光或邊緣光，效果是最棒的。可能的話，最好在有方向性的光線下拍攝，而且最好是平行光，而不是垂直打在主體上的光線（清晨或傍晚

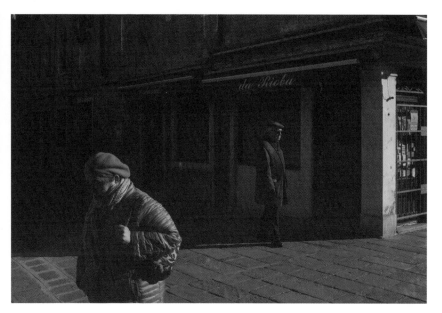

▲ 含蓄、彩度低的顏色與強烈的陰影，賦予這張照片迷人的神祕感。

的陽光都非常適合），以確保在場景的亮部與暗部之間創造出你想要的對比。陰影應該保持黑暗，而亮部要能保留大量的細節，故意曝光不足是達到這種效果的好方法；視你想要的對比度而定，把曝光量降低二到三級就能有不錯的效果。

在這項任務中，你要拍出兩組作品，一組彩色，一組黑白，每組各四張照片。這兩組照片必須拍攝同一個主題，但請思考在拍攝彩色或黑白時，需要怎麼改變拍攝手法與相機設定（以及沖印程序）。

街拍任務

24

技巧

- 如果畫面中包含了水平或垂直線條,或是兩者都有,要把這些線條盡可能擺正;要是拍攝時實在做不到,也可以在後製時調整。

- 把對角線擺成45度角,往往能產生最好的效果。

- 線條會在視覺上可能會很冷硬,可以加入曲線或不規則形狀來調和,讓畫面柔和而悅目。

注意事項

- 如果你的相機有這個功能,請把取景器或LCD螢幕設成格線顯示模式,有助於重要的線條不歪斜。

▲ 在這張照片中,黑影區域與道路標線的線條組合,構成了乾淨俐落的構圖,並藉由男子的身形來軟化。

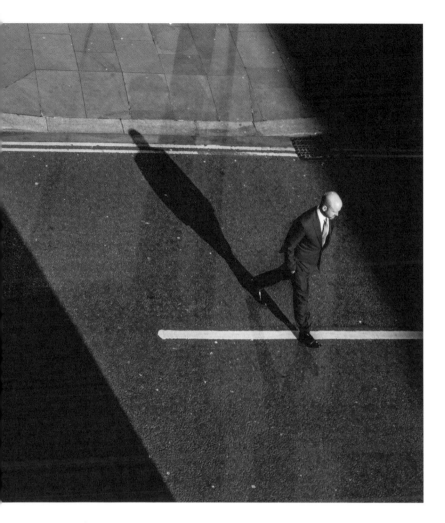

線條與角度

在建築林立的環境中，隨處都能見到有力的線條。無論是橫線、縱線、對角線、「之」字形還是曲線，線條都能幫助你拍出一張充滿圖形元素的照片，並且往往能引導觀賞者去注意畫面中的趣味點，例如某個人物。

這項任務是尋找可運用在構圖上的線條，例如牆面、階梯、成排的路燈（或者其他街道設施）、橋梁、路緣石、道路標線等，並拍出一組包含12張照片的系列作品，「線條」必須是照片中的明顯特徵。如果需要靈感，可以看看傳奇街頭攝影師何藩的作品，在他的黑白都市影像作品中，經常以線條來創造迷人的美感。

街拍任務

25

技巧

- 無論背景亮度如何,「點測光」都能確保主體獲得正確曝光。

- 請用手動對焦。在等待主體出現時,預先對焦在你預期主體會抵達的位置。

- 選擇背景時,花點時間發掘場景潛力,從不同的角度探索周圍環境,找尋好的光線。

注意事項

- 有的場景可能會有很強的明暗反差,須小心避免亮部過白。

- 持續練習這項技巧,直到你可以不假思索地察覺快門機會為止。

烘托主角

我們生活在一個充滿雜物的世界裡,雜亂的背景會讓主體淹沒在畫面的其他元素之中,足以毀掉一張本來應該很有力的街頭照片。為了避免這個問題,有時必須找到一個乾淨、對比強烈的背景,以確保主體突顯出來。而要使主體(主要是人物)能夠從背景中「跳」出來,最好的方法就是讓主體與背景之間形成強烈的對比。以街頭攝影來說,就是把前景主體與背景雜物分離。

把你的一些街拍照片拿出來看看,然後問自己:「我能立刻看出這張照片是在拍什麼嗎?」假如畫面中的主體乾淨俐落地浮現在背景之上,讓你一眼就能看懂,那麼這張照片就有很強的「主體背景對比」(figure-to-ground ratio)。一個身穿黃色大衣的女子站在藍色牆壁前面,就是很好的例子,效果就如同景深很淺、背景模糊的人像照。

嘗試這項有趣的練習,能幫助你真正了解這個概念。去美術館找一張大幅的傳統油畫,站在畫作前大約4公尺的地方,瞇起眼睛來看這幅畫,直到畫面變得模糊(如果你有戴眼鏡的話,也可以把眼鏡摘下來看)。你還能辨認出畫中的主要形狀嗎?如果可以,就表示它有很強的主體背景對比;如果主體和背景融合在一起,就表示對比不強。

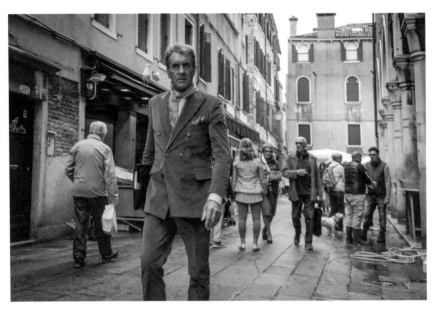

▲ 如果這個人不是穿著亮藍色的西裝，他就會淹沒在背景之中。

以下這四個簡單的方法能有效加強主體背景對比，使你的拍攝對象突顯出來：

· 選擇淺色主體，搭配深色背景（或者相反）。
· 高彩度的主體，搭配對比色的背景。
· 使用淺景深，對焦在主體上，使背景模糊。
· 選擇相互衝突的質地或圖案。

這項任務是為了強迫你找到適當的背景，請上街去依據上述四個方法各拍攝兩張照片。

街拍任務

26

技巧

- 使用焦距28-50mm的鏡頭,從較近的距離來拍。如果拿著長鏡頭從馬路對面拍,可能會被人誤以為不懷好意或是偷窺狂。

- 這個任務不是請人擺好姿勢讓你拍,而是你和拍攝對象目光一接觸就拍!唯一的重點就是抓住這個時間點。

- 為了吸引拍攝對象的注意,你可以刻意做一些舉動。

- 拍到照片之後,微笑向對方說聲謝謝,然後就可以離開,不需要跟對方說什麼!

注意事項

- 笑容能使人卸下心防,所以你拍了某個人的照片之後,別吝於微笑。

- 對人要坦率:如果對方問你是不是拍了他們的照片,就坦白承認。要記得你並不是在幹壞事!

目光接觸

每當提起「目光接觸」這件事,總是會在街頭攝影者之間引起有趣的爭論。如果拍攝對象看到你在拍他,這樣的畫面可以算是不經意捕捉到的嗎?這樣做會怎麼樣嗎?其實大概不會怎麼樣,因為這比較像是一種慣例,而非出於需要。要不要這樣做取決於你的街拍手法,以及你拍攝某個特定畫面的目的。

一般來說,我們會避免和街上的人目光接觸,最好和拍攝對象保持物理上與情感上的距離,因為一旦他們認為你是攝影師,很可能就會改變自己的行為,你拍到的場景就不再是它原本看到的場景了。不過有些場合,拍下目光的接觸卻能成為很棒的照片,因為它在畫面多加入了一個層面,無論對方是大喇喇地向你致意,還是對你怒目而視。而且這種與攝影者之間的直接連結,還能使影像產生親密感,把觀賞者拉進來。

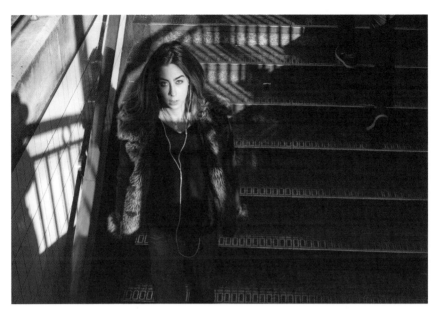

▲ 這個女孩下樓梯要進入地鐵站時，有很棒的光線打在她身上，但因為她在低頭走路，所以原本看不見她的眼睛。這時只要說一聲「嘿」，就能讓她抬起頭來看鏡頭。

研究一下英國攝影師道吉・華萊士（Dougie Wallace）的作品，了解目光接觸如何造就一幅出色的影像，然後自己嘗試看看。下次看到你想拍的場景時，先趁對方不注意抓拍一張，這樣至少不會空手而回，然後再看看用什麼辦法讓對方注意到你，拍下你和對方的目光接觸。比較這兩張照片，看看你喜歡哪個版本。

任務筆記

街拍任務

27

技巧

- 你可以選擇要不要用閃光燈,兩種方式都可以,取決於你的個人喜好。閃光燈會讓影像看起來更)冷硬、反差更強、更不加修飾。

- 用光圈先決模式,把光圈設定成f/5.6或f/8,並調高ISO值(ISO 800-1200左右),然後一路都用這樣拍!

- 用「臉孔偵測自動對焦」模式來拍,如果有的話。

- 無論你有多想在行進間拍照,都請停下腳步再拍,以避免動態模糊。

路人的特寫

布魯斯‧吉爾登、道吉‧華萊士和蓋瑞‧維諾格蘭(Garry Winogrand),都是以近距離拍攝陌生人而成名的傳奇街頭攝影師,作品呈現出唐突、挑釁、咄咄逼人的風格,直接就是「當著你的面」拍下去。

這種街拍風格並不是每個人都能接受,而且對於陌生人的特寫鏡頭一般人的興趣畢竟還是有限。不過,當這樣的臉孔以一個主題計畫來展示,作為一組有連貫性的作品時,觀看的人就會開始感受到其中有意思的地方。例如布魯斯‧吉爾登著名的攝影計畫「Face」,就成了一系列人類怪相的型錄。

雖然這種拍法可能不合你的胃口,但它確實是街頭攝影的一個重要類型,所以試試看到街上去用這個方式拍半天,看看最後能拍到多少可用的畫面。

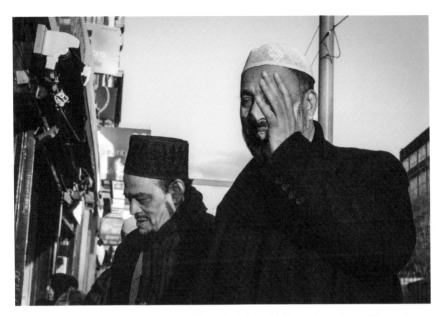

▲ 從較低的角度拍攝（盲拍有時很管用）能讓影像更生動，令人更無從防備。

任務筆記

注意事項

• 避免目光接觸——這樣你會比較自在，也會覺得不那麼冒犯人。

• 可以用盲拍（需要練習才能抓對角度）來掩飾拍照行為。

• 遇到責難的時候，微笑說聲「謝謝」然後走開就行了。

技巧

- 景深往往很重要，所以要用小光圈來讓前景和背景都保持清晰。

- 在大太陽下，試試看讓曝光不足一級左右（使用曝光補償功能來調整），能使天空的藍色更飽和，並有助於保留亮部細節。

都市叢林

自從19世紀的尤金·阿傑特（Eugene Atget）用引人遐思的黑白照片把我們帶到巴黎街頭，從此街頭攝影師就對都市景觀著迷不已。這個類型的街頭攝影更著重的是建築環境，而不是人；僅管在畫面中放進人物可以提供故事脈絡，或是作為比例的參考。但是，在加進人物之前要先問問自己，人物是對場景有益，還是有損。有時候只要暗示有人在場就夠了。

就如同「一般的」風景攝影一樣，畫面的前景、中景與背景都要安排觀賞趣味。要考慮觀賞者會怎麼解讀場景，視線會怎麼移動，並利用層次來尋找趣味點。

有一個好方法可以把這項任務當成長期計畫來進行，就是在一年之中的不同時間拍攝一個特定的地區（不必是同一個場景），以記錄都市景觀如何隨著時間變化。目標是拍出36張照片，可用來製作攝影集、線上作品集，或者在拍攝當地策畫成一場攝影展。

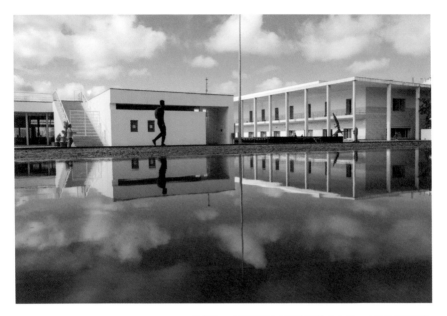

▲ 建築物、水面和天空是這張照片的主角，人物的剪影則為
原本了無生氣的景觀增添了人的氣息。

注意事項

- 多帶幾顆不同焦段的鏡頭，以拍攝同一場
 景的不同面向。

- 在一天的不同時段前往拍攝地點，看看有
 哪些改變。

- 如果建築物占據畫面的一大部分，請用熱
 靴水平儀（或相機內建的電子水平儀）來
 維持水平。

- 選擇乾淨的背景，讓建築物和其他物體（
 例如汽車或人）在視覺上得以分離。

- 需要讓觀賞者了解空間比例時，可以把人
 拍進來。

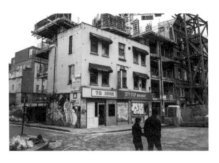

▲ 破敗的都市場景（特別是和快速建設中的場
景並置時），能產生具有強烈敘事性的都市
風景照。

街拍任務

29

技巧

- 不做曝光調整也能獲得很好的效果；但刻意曝光不足的效果有時候更驚人（在光圈先決模式下調整曝光補償轉盤）。

- 讓畫面中包含半透明的元素，會產生絕佳的光線效果，例如水蒸氣、煙霧、塵埃或綿綿細雨，都能賦予畫面神奇的氛圍。

- 在太陽較低的時候拍攝，可以拍出更有氣氛、更富戲劇性的效果。

- 逆光拍攝時在強光下效果最好，光線愈強效果愈好。

逆光實驗

想讓街拍影像更有戲劇性，可以直接對著光拍攝，這樣拍雖然難度很高，但成功的話成果也特別好。這種拍法通常稱為「逆光」（contre jour）攝影，完全違背每個人剛開始接觸攝影時學到的一條規則（「不要對著太陽拍」），但打破這條規則可以得到許多好處：

- 創造絕佳的剪影效果（見「街拍任務21」）。

- 輪廓光能使人物從背景中突顯出來。

- 因為這種照片「不一樣」，能讓作品與眾不同。

- 可以拍出超棒的抽象作品。

- 這是一種無視攝影慣例的前衛技巧。

有些最令人讚嘆的街頭攝影作品，就是直接對著強烈光源拍攝的。所以，這項任務要請你丟掉所有規則，把所有妨礙創造力的想法都拋到腦後，用一整天不顧一切盡情實驗。當然你一定會拍出很多失敗的照片，但偶爾也一定會出現幾張成功的作品，向你證明逆光拍攝是多麼有用的技巧。保持開放的心態，直接對著光源拍，然後看看可以創造出什麼成果！

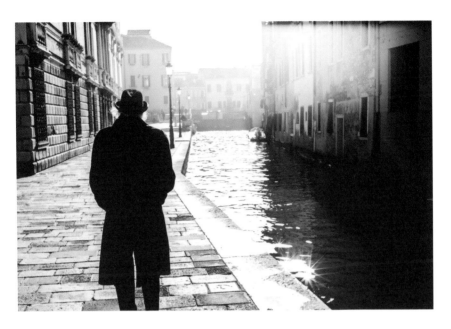

▲ 這張很有氣氛的照片攝於威尼斯的晨光中，沒有任何曝光調整，
基本上就是直接拍出來的樣子。

任務筆記

注意事項

- 跟著直覺走，對著光源按下快門，不要去
 想這樣做對不對，結果說不定會令你意
 外。

- 鏡頭耀光雖然有時候能增添某種效果，但
 也往往會使畫面凌亂不美觀，所以最好用
 遮光罩。

街拍任務

30

技巧

- 跟著光線找出最佳拍攝位置。

- 這項任務需要拍出脈絡，所以請用小光圈來同時確保前景與背景的清晰度。

- 不要在美術館內使用閃光燈，否則你大概會被趕出去！

注意事項

- 不要讓人把你當成攝影師。到處拍照時不要太招搖，低調一點，你就不會太引人注意，也比較不會接到逐客令。

- 現在的美術館大多不會嚴格禁止攝影，但在某些情況下還是需要取得許可，去之前務必確認。

- 避開參觀人潮。最好的造訪時間是早上開館時，這時候的光線通常也特別好。

走進美術館

在美術館裡面拍攝——當代美術館尤其適合——本身就是一種藝術形式，有機會得到很大的收穫。沒錯，就街道的意義來說，美術館不算是街道，但是在這裡拍照仍然屬於街頭攝影。各大現代美術館通常都有明亮的光線，宛如大教堂般的寬敞空間，光線透過天窗或高聳的窗戶傾瀉而下，灑落在素淨的牆面與地板上。意思就是說，通常保證光線會很好。

在美術館拍照的好處是這裡有人物（但又不會太多）、乾淨的背景，以及各種有趣的物品。慢慢來，好好觀察別人，看看他們面對藝術品時的姿態、神情和有趣的反應。也別忽略了美術館的外觀，許多美術館的建築和園區拍起來也一樣好看，而且往往是極簡主義的建築，最適合用來拍攝極簡風格的街頭攝影作品。花一天到美術館去拍照，選出六張你最得意的照片來輸出。

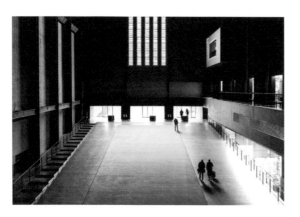

◄ 如果你拍的是像這樣的挑
高大空間，請利用人物作
為比例，讓人感受空間的
規模。

◄ 隨時留意逗趣的景象，在尋
常中發現不尋常。

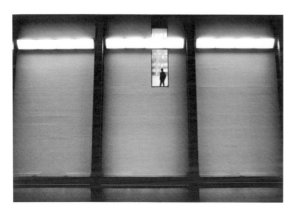

◄ 美術館寬敞、明亮的空間非
常適合極簡式的構圖，尤
其是把柔和的人體型態和
剛硬的建築線條並置，效
果會更出色。

街拍任務

31

技巧

- 在構圖上發揮巧思，並以大膽、顯著的形狀和鮮明的色彩為目標，這樣輸出成小張照片時就會有很突出的效果。

- 提防手振，這很容易毀掉一張照片，而從小螢幕查看不一定看得出來。專供手機使用的小型三腳架、固定支架、甚至穩定器，市面上都不難找到。

- 現在大多數的照相手機都能把反差處理得很好，所以不需要刻意避開亮度大、高反差的場景。

當個觀光客

現代社會「人手一機」，而手機上配備的相機，就是很棒的街拍工具——不僅不引人注意、可隨身攜帶、沒有威脅感、安靜無聲，而且通常人人都有。此外，照相手機還能讓我們看起來像個觀光客，而不是攝影師；由於現代人都很習慣手機這個東西，如果身邊有人拿起手機拍照，大家也會表現得比較自然。

這是一項很好玩的任務，而且概念非常簡單：選一個主題，拍成九張照片，這個主題可以是任何事物：通勤族、貓狗、手勢、公車司機、自拍的人……等，但你只能用手機來拍。主題要夠明確，你的詮釋也必須前後一貫；用黑白或彩色來拍都可以，但不要兩者混用；格式請用正方形。拍到九張令自己滿意的作品之後，把照片裱在九宮格的多格式相框中，你就完成了一件出色的牆面藝術品。

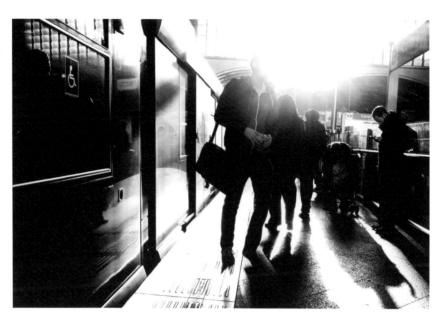

▲ 這張照片是用iPhone直接對著強烈的陽光拍攝。
有時候真的不要「想太多」，去拍就對了，結果
可能令你喜出望外。

注意事項

- 有些手機可以用耳機線上的音量控制鍵按
下快門，這是保持低調的絕佳辦法。

- 有很多免費的應用程式可用來後製，例如
Snapseed；你也可以把照片匯入電腦中編
輯，就像處理一般的數位照片一樣。

- 某些輸出公司提供線上服務，只要上傳照
片，他們就會把輸出、裱框完成的照片寄
回給你。

- 手機照片很容易發布到社群媒體上，這也
是讓你的Instagram或Flickr相簿隨時保持
更新的絕佳方式。

任務筆記

街拍任務

32

技巧

- 攝影評論小組的人數最好是六人，最多不要超過八個人。

- 鼓勵參加的人把照片輸出帶來，實體照片比較容易欣賞，也方便傳閱。但要接受大家會用平板或筆記型電腦展示照片的可能性。

- 如果你有參加攝影社團，可以在社團內發起一個非正式的評論小組。

注意事項

- 無論你認為某張照片有多麼糟糕，通常還是能說出一些好的地方！

- 一定要以正面的結論來結束一場討論，讓與會的攝影愛好者帶著希望和鼓舞離開。

- 盡量找一個安靜的場地，避免嘈雜的環境。

接受批評

批評對於攝影師的成長非常重要，但必須是「真心」的批評，這就很難遇到了。把一張水準普通的照片貼到社群媒體上，多半會獲得諸如「拍得真好」、「好棒」、「太厲害了！」的留言。怎麼會這樣呢？只不過是一張普普通通的照片罷了。

身為街頭攝影愛好者，這就是公開發表照片時會面臨到的問題之一：你會獲得一大堆的讚美和褒獎，只可惜不會有建設性的意見。要讓自己進步和提升，你需要的是坦誠、有建設性和善意的批評。

有鑑於此，這項任務需要你召集四到八位街頭攝影愛好者，組成一個攝影評論小組，目的是定期（例如每月一次）在咖啡館或酒吧找一個安靜的角落，一起評論彼此的作品。你可以視成員人數而定，每次帶兩到三張輸出的照片來進行討論。

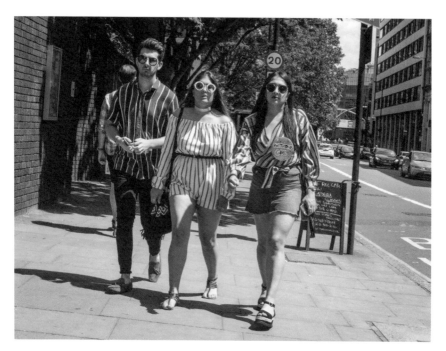

▲ 提出批評的時候，先從影像背後的想法著手，像這張照片可能就有點「普通」，經不起嚴格的探討。我們都看過許多平凡無奇、了無新意或根本毫無意義的街拍照片，不要怕坦白說出來！

這樣的討論最好以系統化的方式進行，譬如建立一套評分系統。舉例來說，你們可以取得共識，根據下列標準來評分：第一眼的視覺衝擊力、創作概念與詮釋、創意、光線、構圖。每個項目最高分20分，總分是100分，但是要謹記，最值得參考的是大家的評論與意見，而不是分數高低，攝影功力的進步幾乎總是來自於別人看了你的作品、並且仔細思考後所作出的回應。

街拍任務

33

技巧

- 學會預測滑稽有趣的情況何時會發生,舉例來說,每當人、鴿子和食物同時出現,滑稽的事件往往就會隨之而來。當你遇見這類情況的時候,盡量留在原地,等等看會有什麼事情發生。

- 你可以運用並置手法為影像注入幽默趣味,重點就在為照片中的「故事」定調。通常,當所有元素都恰如其分地到位時,原本沒什麼內容或寓意的平淡畫面,就會變成一件妙趣橫生的作品。

幽默趣味

幽默趣味永遠是街頭攝影的核心,對某些攝影師來說,更是他們作品的精髓,例如荷奈・馬爾泰特(René Maltête)、馬丁・帕爾(Martin Parr)、蓋瑞・維諾格蘭、艾略特・厄爾維特(Elliott Erwitt)及傑夫・梅爾莫斯坦(Jeff Mermelstein)。然而,幽默是很難掌握的,往往可遇而不可求。關鍵是相機隨時要在手邊,保持開機並預設在可以快速抓拍的設定。

要想拍出像馬丁・帕爾和艾略特・厄爾維特這樣的作品,沒有什麼神奇公式,只能時時刻刻做好準備,並且堅持不懈地觀察。別只是蜻蜓點水式地「看」,要真正用心觀察,思考事物的背景脈絡以及與畫面中其他元素的相互關係。用一個月的時間,專注發掘可能拍出幽默趣味的畫面,拍出一組六張具有視覺雙關性的照片。

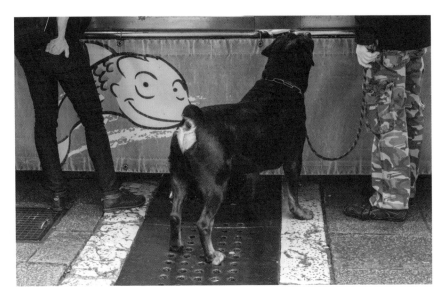

▲ 這種惡作劇照片不難拍到，只是不太容易發現。

▲ 這張照片是幽默還是戲弄？或許還在可接受的範圍，但如果看得見拍攝主體的臉，恐怕就不妥了。

注意事項

- 大原則是不要用玩笑來貶低或嘲弄別人，守住你內心的道德尺度，明辨是非對錯。絕對不要拿別人來開玩笑，尤其對方是弱勢族群或容易遭受歧視時。

- 對文化差異要有所察覺，某些你覺得有趣的事情，對世界上其他文化的人來說可能非常冒犯。

- 這類照片有很大一部分要靠運氣與巧合。但只要愈嚴格要求自己用心觀察周圍的世界，你就愈有機會抓住幽默趣味發生的那一刻。

街拍任務

34

—

技巧

- 實驗不同的快門速度，1/4至1/8秒之間通常能拍出不錯的效果，不過可能需要調低ISO值，以免過度曝光。

- 練習手持相機拍攝，如果用三腳架的話，你會發現大家都繞道而行，以免「擋到你」了。

注意事項

- 要有耐心，享受等待的當下！就像釣魚一樣，你有可能等上半小時卻一無所獲，但突然之間，不可思議的畫面就出現在你眼前。

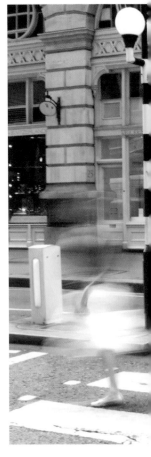

▲ 你要很仔細才能看到正在過馬路的女子，但這不是壞事，我們的視線會因此搜尋畫面中的有趣事物。

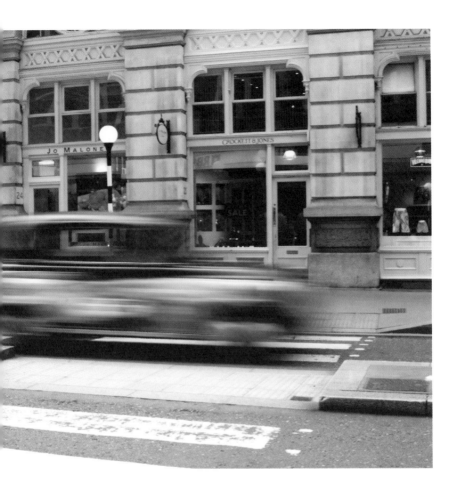

鬼魅幻影

歡迎來到攝影的超自然世界，來拍一些鬼魅般的幻影照片吧！這項練習是要你學會掌握用慢速快門拍攝的技巧，使拍攝主體變得模糊而背景保持清晰對焦。要用心去拍，這類照片可以集成一本很棒的攝影片、一組明信片，或是輸出後加以裱框。

和其他許多的街拍任務一樣，這項任務的目的也是要讓你用心觀察環境、尋找適當的背景，再等待合適的拍攝主體出現在背景前。優秀的街頭攝影者與普通的街頭攝影者之間的區別，就在這種「獵背景」的做法！在這項「幻影任務」中，先找到合適的暗背景，然後等待穿著淺色衣服的人進入畫面中。彩色照片與黑白照片各拍四張，最後看看你比較喜歡哪一種。

街拍任務

35

任務筆記

技巧

- 有一個不錯的訣竅是把相機設定在「閒晃」模式，也就是把光圈設在f/8左右，快門設在1/500秒，ISO設定自動。這樣一來，你就已經為任何狀況做好準備，周圍不管發生什麼事你都能快速反應。

- 不要猶豫，一旦心中有了畫面，要有一定拍到的決心，果決地按下快門。很多拍到好照片的機會就是被猶豫不決給 了！

注意事項

- 喬爾‧梅耶洛維茲非常擅長觀察人間百態，且能在尋常景象中巧妙地拍出不尋常，你可以從他的作品中尋找靈感。

- 相機要一直開著，隨時都能拍照。假如相機會進入「睡眠」模式，把這項功能關閉——拍照時最令人懊惱的，莫過於遇到千載難逢的畫面、正要按下快門時，卻發現相機處於睡眠狀態。

- 要改掉猶豫不決的習慣，在手腕上戴一條橡皮筋，每當你因為猶豫不決而錯失畫面時，就狠狠地彈一下自己！很快地，你就會習慣果決地按下快門了！

尋常中的不尋常

街頭攝影給人的印象，經常是些怪異、逗趣或純粹搞笑的畫面。雖然我們不該只想著拍到這類「瞬間」，但這類畫面確實令人印象深刻，所以當你背著相機巡街時，把觀察力發揮到極致，環顧四周，掃視環境中的每一張臉、每一群人、每一方寸之地，並預測接下來可能會發生什麼事。你愈習慣去做這件事，就愈能夠預料人的行為、看懂肢體語言，且在機會來臨時迅速就位、拍下難得的畫面。

睜大眼睛觀察那些不協調、或純粹就是「怪」的現象。人有時候就是會做些古怪的事，只要你在對的時間、對的地點，而且動作夠快的話，就能把它記錄下來。留意接二連三的事件或一連串的狀況、奇怪的姿態或身體動作、某個元素出現在另一個元素前面或後面而形成的錯位，或是某人正在做的事情使他看起來很狼狽，例如搬運大得不尋常的貨物。看看你能不能拍到四張具有共同主軸、可以組成一個系列的照片。

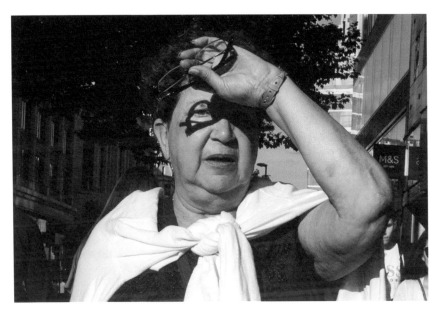

▲ 太陽眼鏡在這位婦人臉上投下的影子看起來有點怪，但這正是這張照片的有趣之處。像這樣的機會充斥在我們身邊，但你需要靈敏的觀察力、更需要敏捷的反應才有辦法捉住！

街拍任務

36

技巧

- 上街拍照時，一定要把腳步放得很慢，仔細觀察周圍的人事物。

- 做好等待的準備。找到合適的背景，等待你想要的元素進入畫面之中。

- 相機要一直開著，隨時都能按下快門拍照。

- 一旦看到有可能拍出趣味的並置或關聯性，就毫不遲疑地按下快門。

有趣的並置

大家想到街頭攝影時，往往會想到「並置」手法——以藝術性的對照，讓兩個對立的元素在畫面中相互並陳。這向來是街頭攝影中普遍使用的手法，普遍得一不小心可能就會變成老套。

然而，無論老套與否，並置都是一件好玩的事；而且，讓自己有意識地去發現這種對照，也是培養觀察力的好方法。這正是這項任務的目的：透過這類在我們身邊到處都有的對照，學會以街頭攝影師之眼「觀看」這個世界，隨處發現細節，隨時在人物與周圍環境之間建立關聯。除了身體上的特徵，你也可以留意情緒上的對照，甚至各種招牌或標誌（例如，某人坐在「健康飲食」的海報旁大口吃漢堡），目標是拍攝一組四到六張照片的系列作品，用黑白或彩色都可以。

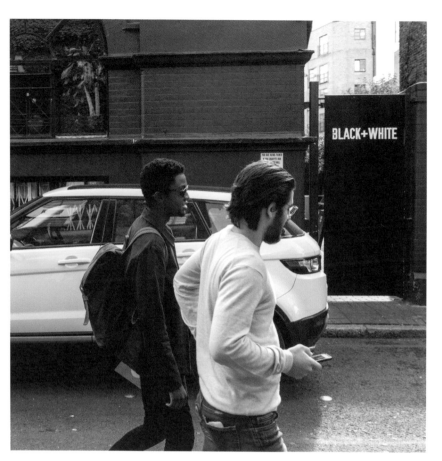

▲ 牌子上的文字,彷彿在呼喚這兩個男子走入畫面中!
找到你要的背景,然後耐心等待!

▲ 印第安人出現了嗎？只要相機隨時準備就緒，像這樣的機會出現時，你就能立刻反應。

任務筆記

▲ 玻璃櫥窗上的正方形貼紙，恰巧落在海報人物的臉上，形成了一搓有趣的小鬍子。

注意事項

· 別忘了，你的照片必須具有趣味性！如果畫面中只是一名男子的旁邊出現了一名女人，從技術上來說這確實是「並置」，但並不足以使照片成為有價值的創作。

· 這種類型的街頭攝影都涉及觀察能力。幫助培養這種技能的一項好方法，就是專注於某一件事（例如「黃色」這種顏色），然後把所有的心力投入尋找出現在環境中的實例。當你發現了這種顏色時，就會開始觀察「並置對照」的情況。

街拍任務

37

技巧

- 先找到你想要的背景，然後找出最好的視角，把曝光和對焦都設定好，接下來就是等待你要的畫面出現。

- 把鏡頭正對著背景拍攝，不要從斜角來拍，影像會更有視覺衝擊力。

- 由於拍攝主體很可能在動，請把快門速度設在1/250秒或更快。

- 拍攝主體和背景都要能清晰對焦，所以光圈要夠小。

守株待兔

大致來說，街頭攝影有兩種做法：「捕捉」畫面（未經籌畫、反應式地拍），或是「創造」畫面。創造畫面的時候，你可以掌控畫面的構成，譬如選擇你要的背景，再決定需要什麼內容元素，讓畫面呈現你想要的效果。

等待是街頭攝影必不可少的功課，就連被尊為「決定性瞬間」創始者的布列松，也經常在看到某個適當的背景後，就在那裡耐心等待（不管多久），直到對的元素進入他的鏡頭裡，完成他想要的場景。

在這項拍攝任務中，找一個有趣的背景，然後開始守株待兔：至少等上一個小時，再看看你最後拍下幾張照片。

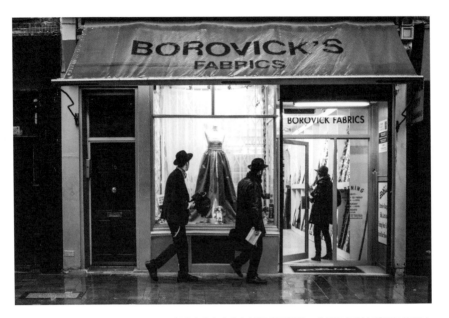

▲ 在這家猶太人的布料行外頭等待,合適的拍攝主體進入畫面中只是遲早的事。

任務筆記

注意事項

- 等待你想要的「瞬間」可能需要很久,所以不要執著於你心目中的某個畫面。充分利用你所在的位置,環顧四周,從各個角度觀察現場環境,看看有沒有別的拍攝機會。

- 找個好地點逗留——街角是很不錯的選擇,因為等待的時候很容易發現其他值得拍的素材。

街拍任務

38

任務筆記

技巧

- 如果你用的是數位相機,把取景器或LCD螢幕設成黑白模式,這種沒有色彩的觀看方式能讓你更容易想像照片拍出來的樣貌(色彩很容易造成干擾,因此這對構圖也很有幫助)。

- 在評估你要拍攝的街景時,看看是否有較古早的有趣事物,例如老派的帽子或是傳統風格的店面。

注意事項

- 看看上個世紀中期的攝影作品來找靈感,想想要如何拍出類似的風貌與感覺。那些攝影作品用了哪些技巧呢?

- 回歸基本,用最簡單的設定。採用手動曝光及手動對焦,來融入那個時代的精神;如果你有底片老相機的話,那就再好不過了!

- 歷久彌新的影像作品不一定非得黑白不可,從1950年代開始,就已經有具代表性的彩色攝影作品問世。

- 想要知道什麼是跨越時代的街頭攝影傑作,可以看看羅伯·法蘭克的經典攝影集《The Americans》。

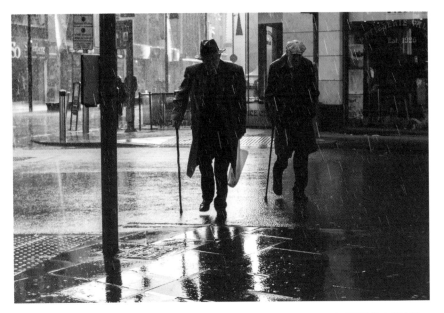

▲ 雖然畫面中有些現代的品牌及招牌露了餡，但這張照片乍看之下，
很容易讓人以為是1950年代拍攝的。

時光倒流

和其他類型的攝影一樣，街頭攝影也有不斷遞變的趨勢，但或許我們最容易把街頭攝
影與1940、50和60年代的黑白照片聯想在一起。那個年代的照片就是有一種迷人之
處，只要提及「街頭攝影」，大多數人最先想到的就是那個年代的影像。這項拍攝任
務的目標，就是要結合觀察力與技巧，去重現街頭攝影的「黃金年代」。

1 首先想想你要拍什麼主題：畫面必須包含能代表過往年代的細節（如服飾、招牌或
建築物），同時把任何代表現代的事物排除在外（如新款汽車或麥當勞的標誌）。

2 接著，考慮你的影像風格。這方面的經典作品都是用底片拍的，所以要盡量複製那
種感覺，用黑白或彩色來拍都可以。這裡最顯而易見的選擇，當然是用底片來拍，
不過你也可以用數位方式拍攝，再做小幅的後製（不做也行）。

3 最後，想想影像的情節或敘事性。盡可能展現「昔日」的生活樣貌，畫面中有愈多
那個年代的細節愈好。

技巧

- 帶最精簡的器材，不要看起來像個攝影師！看起來像個觀光客會更容易拍到你想要的畫面。

- 使用「一勞永逸」的設定原則，把相機預設成你想要的設定（區域對焦此時非常有用），這樣到時候你就只需要取景和按下快門。

- 用速度較快的快門，你的拍攝主體可能正在行進間。

注意事項

- 為了避免引起隱私權的衝突或問題，永遠只在街頭拍照，不要進入私人場所。

- 不必太過接近你的拍攝主體，在畫面中保留一些環境背景反而是好事。

跟蹤遊戲

你有多少次這樣的經驗：看到某個很有趣的人向你走來，卻因為反應太慢，錯失那個瞬間？其實，你沒有必要捶胸頓足，就此放棄。我們都知道「跟蹤」這件事有不好的意含，但對街頭攝影師來說，卻是隨時可以利用的好用工具。在這種情況下「跟蹤」別人，絕不是做惹人討厭或違法的事，純粹只是我們用一點計謀讓自己有最好的機會拍到想要的畫面。

在街上找個看起來「有趣」的人，有可能是樣子很古怪，或打扮得很漂亮、外貌出眾、舉止誇張、特立獨行，或是正在做些很反常或很不合時宜的事情。例如，想像一下這樣的情境：你看到有個修女邊走路邊抽菸的不可思議景象，她就在馬路對面，但走得很慢。最好的畫面就是從正面拍攝，所以你必須走到她的前方。你的計畫是從你這邊的街道跟著她，慢慢超越她，然後在發現有好的拍攝地點。時越過馬路到她那一

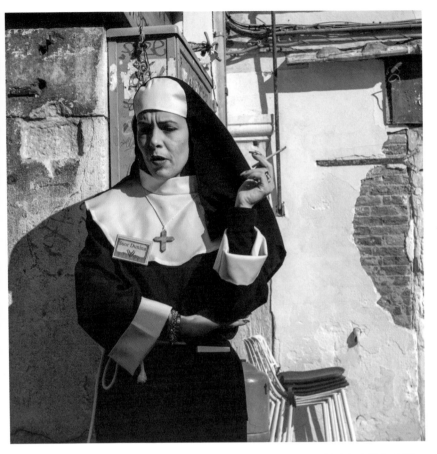

▲ 有各種不同原因使這位「修女」看起來很有意思。不過，由於她正在行進中，很難拍到清晰的畫面。過了幾分鐘，她停下腳步，靠在牆上吸了幾口菸，正好讓人快速拍下她完美的姿勢。

邊去，在她前方保持大約30步的距離，再若無其事地找一家商店，靠在門口等待。把相機舉到視線的高度，假裝在看遠方的景物，等那位修女走進你鏡頭裡的時候按下快門！

假如第一次沒有成功，不要放棄，整個過程再練習一次。一般人往往只專注於自己的事（尤其大城市裡的人），根本不會注意到你。像這樣練習幾次，最後拍出一組四張照片，你會發現其實沒有那麼難。

街拍任務

40

技巧

• 尋找各種重複的事物（貓狗、空瓶、腳踏車，隨便什麼都可以！）、色彩、姿態或圖案，只要能找到「關聯性」，就是構成有力影像的基礎。

• 要避免重複元素變得無趣，可以在規律的形態中尋求突破點（想像一張水果攤的照片，成排的青蘋果中突然出現一顆紅蘋果）。

重複的趣味

街頭攝影經常是在建立關聯性，你應該隨時隨地都在發掘拍攝主體與周圍環境之間的關聯。關聯性可以很明顯，也可以很隱約；可以很具體，也可以很抽象；可以很幽微，也可以很直接，總之就是必須要有關聯。正是這樣的關聯性，使某些街頭攝影師超越優秀，成就偉大──喬爾・梅耶洛維茲的作品就是很好的見證。

在街頭攝影中運用重複元素會非常有趣，而且能產生十分吸睛的效果，為了理解為什麼大家這麼喜歡重複元素，我們必須探討一點理論。完形心理學所提出的「相似法則」認為，當物體、形狀、形式、色彩或紋理看起來具有足夠的相似度，以至於在觀者心中被認為是同一群體或模式時，就會產生「重複」或「相似」現象。當這種情況出現在影像中，就會給觀者一種節奏感，其中蘊藏的和諧律動，使觀者的視線在畫面上停留得更久。

把這項法則運用到街頭攝影中，拍攝六張有重複概念的照片。若要使系列作品更有連貫性，可以選定同一主題來拍。

◀ 這張照片的重點就是人物姿勢的相似性與狼狽感：兩人重複的姿態、相似的造型以及同樣的顏色，構成這幅令人印象深刻的影像。

◀ 假如只有其中一人做出「向太陽致敬」的動作，這張照片就會顯得很無趣，但兩人的一致性使這張照片成功了。

任務筆記

注意事項

· 使用相機手腕帶能讓你反應更快，因為這表示相機隨時都在你的手中，手指永遠保持在快門按鈕附近。

· 用心觀察別人的肢體語言，預測他們接下來會做什麼。

· 別忘了用這項技巧來拍抽象畫面，重複圖案可以構成明顯的圖形元素。

街拍任務

41

技巧

- 鏡頭一定要和狗的眼睛齊高,而且最好有目光接觸,這會把觀者的目光吸引到照片上。

- 多數情況下,吸引狗的注意力對畫面會有幫助:低調地吹一聲口哨或發出彈指聲,通常都會有用。

- 在可行的範圍內設定最高的快門速度,因為狗的動作是很快的!

注意事項

- 你可以在艾略特‧厄爾維特、道吉‧華萊士及東尼‧雷－瓊斯(Tony Ray-Jones)的攝影作品中尋找靈感。

- 小心別被狗咬!狗很容易被相機的閃光燈或快門聲嚇到,要隨時防備意外狀況的發生。

「狗」生百態

狗一向是街頭攝影的要角,而且可以成為非常討喜的主體。牠們不會拒絕拍照(通常來說),會直視你的雙眼,還常常表現出可愛的樣子。然而,如果只是上街隨意晃晃、隨機拍幾張狗的照片,這樣的作品恐怕不足以吸引任何人的興趣,也算不上真正的街頭攝影。你的照片必須要有「目的感」,要做到這點,最好的方法就是集中心力、專心拍一個主題。下列範例可以給你一些靈感:

- 大眾交通工具上的狗
- 長得像主人的狗
- 汽車裡的狗
- 有裝扮的狗(外套、帽子、項鍊,甚至太陽眼鏡)
- 流浪狗

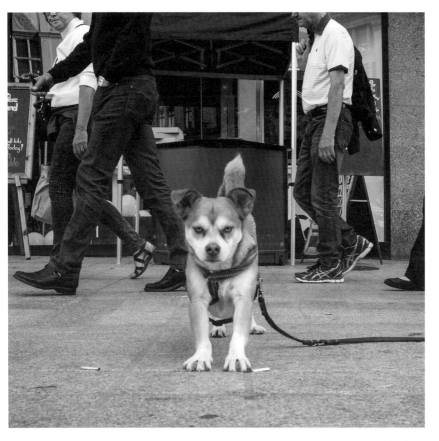

▲ 拍攝狗或任何其他動物的時候，如果能從牠們的視線高度拍攝，照片會更有吸引力。

· 樣子特別的狗
· 某個地區的狗
· 模樣凶狠的狗

如果想要狗和主人都入鏡，可以請飼主把狗抱在懷裡，或用焦距在8－18mm範圍的廣角鏡頭，從低角度仰拍，營造戲劇性的效果，用這種方式來拍，可以讓主人以為自己沒有被拍進照片裡。不過，狗主人通常都對自己的寵物感到很自豪，寵物被拍反而會很高興或很得意。在這項拍攝任務中，請拍攝一組九張的正方形照片，照片要能組成一幅九宮格；想想你要如何運用取景、景深、距離或其他技巧，讓這九張照片產生關聯。

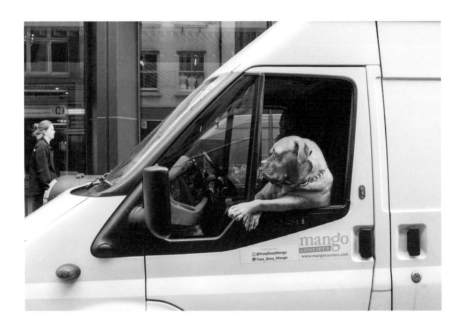

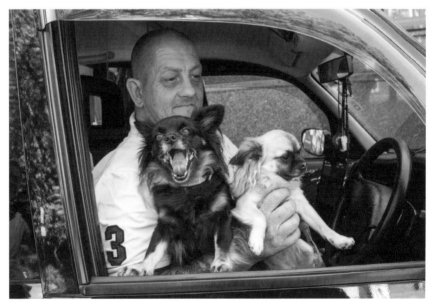

▲ 像這樣的照片就很適合集結成以「汽車裡的狗」為主題的系列作品。

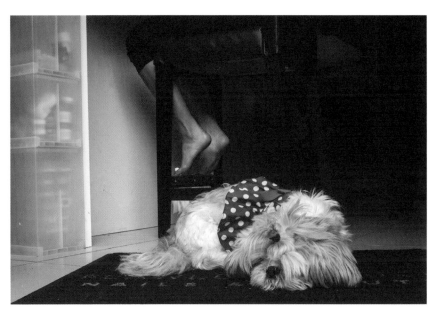

▲ 要找到穿外套、戴圍巾或其他衣物的狗一點都不難。
這張照片能讓人眼睛為之一亮，完全是因為狗兒身上
的大紅圍巾。

任務筆記

街拍任務

42

技巧

- 底片的ISO值是固定的，中高感光度（ISO 400）底片是個不錯的起點，而高感光度底片則有迷人的顆粒效果。

- 如果想要自己沖底片，只需要準備沖片罐及沖片藥水，就能以還算簡單的方式沖出負片。

注意事項

- 如果打算購入二手底片相機，盡可能選廣角鏡頭（35mm相機搭配28－35mm鏡頭；中片幅相機則搭配55－65mm鏡頭）。

- 網路上關於底片攝影的資料非常豐富，想了解相關的技術和沖片方式並不難。

▼ 底片的效果可以非常棒，不要怕打破常規去做各種嘗試。這張高反差照片是用ISO 3200超高速底片拍攝，形成顆粒感較重的復古影像。

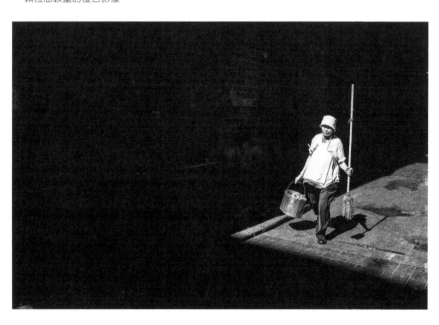

只用底片拍

儘管數位攝影技術日新月異，但底片仍然沒有消失，而且近年又有捲土重來之勢。突然之間，大家又再對底片產生興趣，沖印店中積塵多年的器材再度派上用場，攝影社團紛紛設立了暗房，底片的銷售量也在上升。

這項拍攝任務的準備工作非常簡單：準備好一臺底片相機，在一個月內只用它拍照。如果你手上還有底片相機，那就太好了；沒有的話，市面上還是很容易買到底片相機，各種市集、二手商店及拍賣網站上都找得到。無論是中片幅或35mm相機、彩色或黑白底片都無所謂，趕快去買一臺底片機、裝上底片，開始上街去拍照——你會從中發現無比的樂趣！

用底片拍照的十大理由

1　體現「慢藝術」。用底片拍照會讓人放慢速度、更用心思考自己在拍什麼，也會更留意如何構圖、曝光與對焦。

2　就像學樂理一樣，用底片拍照會使人更了解相機的技術層面。

3　用同一款底片拍照會讓作品呈現一致的風貌（底片攝影愛好者通常會找出一款自己最喜歡的底片，然後固定用那款底片來拍照），有助於發展個人的影像風格。

4　如果真的愛上底片攝影，你可以開始自己沖印相片，學會一套全新的技能。

5　你不會變成低頭族（總是在相機的LCD螢幕上檢視照片），能更專注於當下。

6　拍照的時候會想得更深入——更能察覺周圍的環境、更專心投入，也更懂得分辨該拍什麼，對自己的要求也會更高。

7　擺脫裝備控的執著心態：底片攝影的單純性，能為你進行「數位排毒」。

8　你的數位攝影技巧也會跟著進步，因為底片攝影會讓你更嚴謹地思考如何捕捉及處理每一個畫面。

9　用底片沖印出來的照片，具有數位方式無法複製的獨特「味道」。

10　令人充滿期待：雖然無法馬上看到照片，但對底片沖洗成果的期待心情，絕對是無可比擬的。

街拍任務

43

技巧

- 利用負空間來突顯比例,使主體顯得巨大或渺小。

- 尋找主體與背景形成強烈對比的視角,使主體從環境中孤立出來。

- 如果負空間恰好包含視覺引導線,能把觀者的視線導向主體,效果就更好了。

留白的藝術

我們有時候會批評照片有太多「負空間」,也就是畫面中有大片區域沒有「內容」。但「負空間」是街頭攝影的重要構圖手法,我們應該善加運用。

負空間通常占據了畫面的大片區域,由淺色調、深色調,或純色構成。這個空間可以帶來平靜、和諧、孤獨、沉思、放鬆、孤立或寂寞的感受,同時也能使主體(即「正空間」)顯得更加重要。在評估眼前的場景時,環顧四周,看看可以如何運用負空間,為影像創造截然不同的視覺感受,取代原本可能比較雜亂的畫面。

在這項拍攝任務中,你要拍四到六張巧妙發揮負空間效果的作品,拿給家人與朋友看,或是分享到網路上,看看別人有什麼看法。

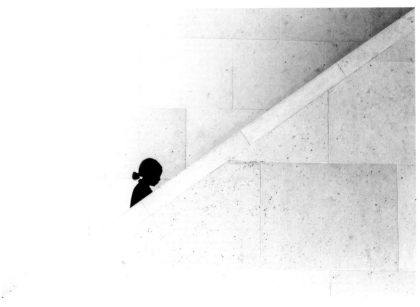

▲ 這張照片中大面積的明亮區域（負空間），使女子的頭部
（正空間）特別突出，形成畫面中的重點。

任務筆記

注意事項

- 找華人街頭攝影大師何藩的作品來看，他
 是把負空間概念發揮得淋漓盡致的高手。

- 想想如何利用負空間拍出極簡主義的作
 品——簡單就是豐富！

街拍任務

44

技巧

- 手動對焦的精準度通常更高,因為地面的距離太近,自動對焦不容易找到正確的對焦點,會不停「搜索」。

- 在低光源環境或夜間拍攝時,是不錯的做法,因為地面可以充當三腳架,允許較長的曝光時間。

- 找一塊平整的地面,地平線絕對不能歪。

- 不要讓地平線出現在畫面正中央,地平線高於或低於中心線時,畫面的視覺效果會更好。

老鼠的視角

大多數人很自然地就會從自己的視線高度拍照,何妨換一種迥然不同的眼光,用老鼠的視角來看街頭風景?眾所周知,老鼠是都市中適應力頑強的生物,要拍出嚴酷的都市景象,還有什麼比蹲低到老鼠的視角來得更好呢?你不需要真的趴到人行道上去拍,只要透過相機的LCD螢幕檢視畫面,如果相機配備可翻轉螢幕,就更方便了。

首先,決定好你想要呈現的效果。對焦點是這類照片最主要的考量,連帶的景深也變得很重要。先想想你要對焦在什麼地方,是非常靠近鏡頭、必須用大光圈來吸引觀者注意鏡頭前的事物嗎?還是希望整個大場景都要清晰、需要使用小光圈並對焦於中景?現在就拍四張照片來示範這項技巧。

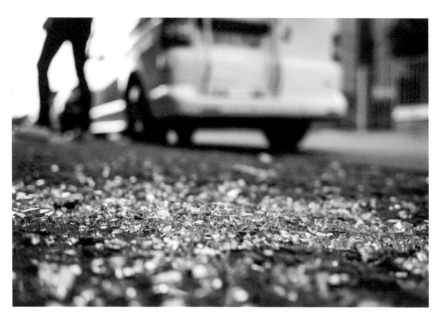

▲ 這張以老鼠的視角拍攝的嚴酷都市景象，營造出景深感，訴說了現代都市的街頭生活，幾乎能令人想像自己就是那隻老鼠！

任務筆記

注意事項

- 溼漉漉的路面非常適合用這種手法拍，尤其在低光源條件下。即使把膝蓋弄溼了也值得！

- 決定好你要在畫面中拍到什麼、排除什麼，路面上的碎玻璃、菸蒂等碎屑可以讓畫面更豐富，但也可能造成不必要的干擾。

- 直角取景器（適用於部分35mm相機及數位單眼相機）或腰平取景器（通常搭配中片幅相機）會很好用。

街拍任務
45

讓大家看見你的作品！

許多人的電腦硬碟裡都累積了不少好照片，但這些照片永遠不見天日。這項任務就是要你公開街頭攝影師的身分，鼓勵你把作品公開展示給更多的人看。所以，這項任務很簡單：選擇下列一種方式，重新賦予你的街拍作品生命力。

出版攝影集：現在自費出版可說是前所未有的容易，成本也低，只要花一筆小錢，你就能把作品變成一本印刷精美的攝影集。

製作個人「小誌」（Zine）：現在有眾多小誌（獨立自製刊物）的線上平台，會以很低的價格把你的作品印成刊物。

在藝廊展出：從附近的小藝廊踏出第一步，帶著你的作品樣本去見藝廊的策展人或總監。想清楚要怎樣透過一個明確的主題來落實你的作品展，並說明它能為藝廊帶來什麼好處。

在社群媒體上發表：從Instagram、Facebook、Twitter、Flickr、Tumblr、500px或其他社群媒體中選一個，只把你最好的作品放上去。固定發布相同主題的照片，而不是隨意地把你拍的什麼照片都放上去，這樣比較能吸引更多同好的關注。

裝飾居家空間：選一些作品輸出成大幅照片，加上裱框。用一組（有主題性的）照片來布置牆面，照片最好大小相同，裱框也一致，試試一組四幅、六幅或八幅的效果。

技巧

- 街頭攝影作品最好是以有主題的系列來呈現，而不是只有單獨一幅影像。一個系列可以包含4張照片，你要400張也行——數量並不重要，只要每張照片都有一定的關聯性即可。

注意事項

- 要對自己有信心！你的照片很可能比你以為的更出色，別人會很高興能欣賞到這些照片。

- 買一個落地式畫架，擺在室內一角，用來展示你輸出的大幅照片。每一到兩週更換一次，讓來訪的客人有機會欣賞到你的迷你攝影展。

在附近的咖啡館展示：大多數咖啡館、餐館、酒吧及小酒館都很樂意在他們光禿禿的牆面上展示在地藝術創作者的作品。別忘了標上合理的價格及你的聯絡資訊，如果有作品售出，務必主動付佣金給店主。

建立自己的網站或部落格：每個攝影師都應該有自己的網站或部落格。只要利用現成的範本，建立網站可以非常簡單，不需要花多少時間就能有一個專業的網站為你曝光——它說不定還能為你帶來收入。此外，你也可以透過網站來賣你的攝影集、小誌、照片及賀卡。

參加比賽：許多雜誌、攝影社團、出版商或大公司都會舉辦攝影比賽。既然總得有人得獎，何妨試試看下一個會不會是自己呢！

自製賀卡：謝卡、生日卡、耶誕卡等等各種賀卡的市場非常龐大，而且是全球性的。然而，不是所有街拍照片都有「賣點」，所以要精挑細選你想要製成賀卡的照片。製作卡片和出版攝影集或小誌一樣，線上找得到許多網路出版商及印刷公司，可以幫你搞定一切。

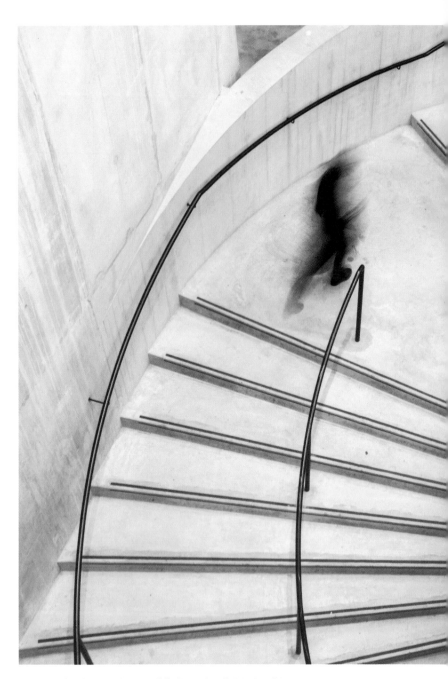

▲ 想賣實體照片嗎？你會發現具藝術感的黑白照片有很大的市場。

街拍任務

46

技巧

- 避免目光接觸沒有你想像的容易,所以要多多練習——在拍照前、拍照當下及拍完之後——這會加強你的自信心。

- 融入人群之中,讓自己看起來比較像觀光客而不是攝影師;只帶最必要的器材,不要扛大背包出門。如果你有輕便的小型相機,就用它來拍。

注意事項

- 認清自己的權利,如果有信心自己的行為沒有違法,去做的時候就會比較自在。儘管每個國家的法律各不相同,但普遍接受的原則是:我們有權在公共場所拍攝他人的照片(但出國旅行的時候還是要先確認當地的法規)。

- 找個夥伴一起拍照——大多數人有伴的時候都會覺得比較有自信。

▼ 拍攝那些沉浸在自己的世界裡的人,他們通常不會注意到你。

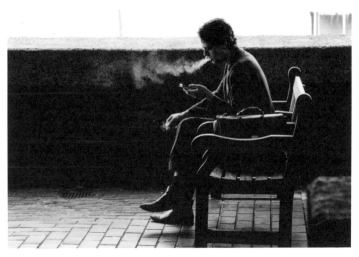

克服恐懼

要在街頭拍攝不認識的陌生人，任誰都會有點不自在，而不同的人會用不同的方式克服這點。有些人努力壓下不安的感覺，不顧一切按下快門；有些人則選擇放棄，寧可去拍其他的事物；還有一種人會學習一套新手法去解決這個問題。即使是經驗最老道的街頭攝影師，多少還是會有這樣的感覺，不管是微微的不安，還是抑制不住的恐慌，在此提供十項能幫助你克服恐懼的做法。安排一整個週末來執行，你愈努力練習，就愈能感到自在。

1 花更多時間在街上拍照，讓自己不要這麼敏感。你愈習慣在街頭拍照，就愈不會覺得不安。

2 不要發出聲音，關閉相機的操作嗶音、快門聲和其他音效。

3 拍攝那些在專注做自己的事的人，他們比較不會注意到你。

4 動作要快，拍完就繼續往前走。

5 不以人物為主要焦點來拍攝。

6 不要有目光接觸。在拍照前、拍照當下及拍完後都不要跟街上的人目光對視，這樣你會自在得多。

7 利用「盲拍」手法掩飾你拍照的行為。

8 「近距離拍攝」是街頭攝影的好原則，但並不是絕對法則。在你覺得自在的範圍內盡可能靠近就好，但是每次都逼自己更近一點。

9 用廣角鏡頭拍，這樣你隨時能拍到前方的人，但他們以為自己已經在鏡頭的範圍之外。

10 永遠記得你並不是在幹什麼壞事。

街拍任務

47

技巧

- 要拍出最好的效果，就必須靠近那些縱情狂歡的人，所以最好用焦距在28－35mm的鏡頭（全片幅等效焦距）。

- 閃光燈會使大家注意到你，建議調高相機的ISO值，並善加利用環境光，這不僅能讓自己覺得比較自在，畫面的效果也會比較好。

- 一定要輕裝，帶一臺相機和一顆鏡頭就夠了。

注意事項

- 要謹慎，派對場合情緒會很高漲，尋歡作樂的人加上酒精，很容易導致無法預料的行為！

- 如果是在夜間拍攝，更要多加小心，隨時謹記「安全第一」。

派對場景

我們活在一個享樂主義的世界，不分晝夜都有追求玩樂的人，尤其大城市裡更是如此。想想看：慶生、離職歡送、單身派對、下班後聚餐——其實大家就是想找藉口飲酒作樂。每到夏天，人群湧上街頭，到處都洋溢著派對的歡樂氣氛。

像這樣的拍攝任務需要事先規畫，別只是在街上晃來晃去，以為有趣的事情自然會發生，先想清楚你想要拍到什麼，再計畫執行的方式。舉例來說，假設你的任務是拍攝婚禮前的單身派對，你的做法可能會是這樣：

- 你對這系列作品的樣貌有什麼想像？它會是什麼「調性」？要用正面、負面，還是中立的觀點來呈現？要拍彩色還是黑白？照片格式是直式、橫式還是正方形？

- 如果是在夜間拍攝，要用環境光還是閃光燈？盡量不要在同一系列作品中混用這兩種照明方式。

- 要讓人物看向鏡頭，還是趁人不備的時候拍攝？又或是同時包含這兩者？這兩種風格各有優點，但最好能在拍攝前設定好你的基本原則。

- 你大概知道一些大家「續攤」的去處，去那些地方看看，感受一下環境，找出最好的光線和最理想的拍攝背景。

- 最後，想想如何呈現你的任務成果。編成攝影集？或部落格文章？輸出成一套卡片？從最後的成果往回推想會很有幫助，因為這會影響你實際執行的做法。

除非會令人不舒服或感覺受到威脅，否則盡可能靠近你拍攝的對象，不必太擔心被認出是攝影師，大家玩得開心的時候，根本不太會去注意你；就算注意到了，搞不好還會擺姿勢讓你拍。

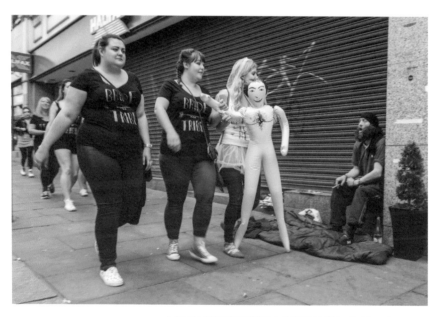

▲ 許多大城填都看得到有人在玩單身派對，像這樣的拍攝主體往往完全沉浸在歡樂之中，不會意識到有人正在拍攝他們。

街拍任務

48

技巧

- 你應該不需要太多景深，用f/5.6左右的中等光圈就夠了；快門速度設在1/250秒，因為會從比較不稱手的角度拍攝，要盡可能避免相機晃動。

- 別讓自己的腳出現在畫面內！

注意事項

- 這項拍攝任務可以很直接地照字面來詮釋，也可以拍得比較抽象一點。總之，用你覺得效果好的方法拍就對了！

- 別急著完成！因為不太可能在一週、甚至一個月內找到足夠有趣的題材。

▼ 掉落一地的薯條也有美感？
誰想得到呢！像這樣的拍攝
任務，你想拍什麼都行。

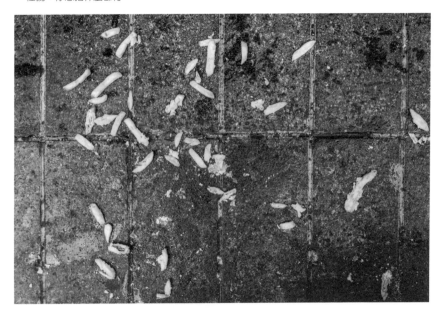

觀察腳下

我們常說：在外面拍照時，我們總是忘記要多抬起頭來看看上面；事實上，我們也常常忘記要多低下頭去看看腳下。你相信嗎？地上也有很多值得看、值得拍的東西。許多街頭攝影師就是以自己腳下的景象，創作出大量的系列作品，其中有些作品真的令人驚豔。

然而，千萬別毫不過濾什麼都拍，要把主題限縮在一個明確的目標。一堆什麼都有的垃圾絕對引不起任何人的興趣，但以下列題材有選擇性地拍一個小系列，你很可能會拍出一些有意思的東西：

- 棄置的衣物
- 瓶瓶罐罐
- 汽車的殘骸
- 食物
- 花草落葉
- 在不尋常或意想不到的地方出現的棄置物
- 形成特殊形狀、圖案或色彩的任何東西

當然，這裡只是舉一些例子，讓你體會一下題材的涵蓋層面。想想你經常會看見什麼（或是你對什麼感興趣），以此作為拍攝的基礎。這項拍攝任務不太可能速成，要把它視為「慢慢磨」的拍攝計畫，需要花幾個月、甚至幾年才會完成。隨時把你想要拍的那類題材放在心裡，久而久之，它就會出現在你的眼前。

任務筆記

街拍任務

49

技巧

- 利用牆面或玻璃窗來反射影像時,相機愈靠近反射的表面愈好,最好能貼著反射表面拍攝。

- 如果要拍水窪,盡可能靠近地面。把相機放到地上(水窪邊緣)拍的效果最好,但小心別讓水從相機底部滲入。用小光圈拍攝,讓水窪、前景和背景都能清晰對焦。

- 對稱構圖會有不錯的效果,把天然的中線放在畫面正中央,這能使觀者無法確定哪一邊是真實、哪一邊是倒影。

- 在街角找一家商店或辦公室的玻璃窗,利用視角拍出萬花筒般的效果。

鏡面倒影

倒影向來是街頭攝影不可或缺的一環,而且隨處可見。當你上街去拍照,卻找不到太多能吸引你的題材時,不妨留意能反射影像、拍出很棒的半抽象畫面的表面。你可以利用水窪、鏡子、地面、玻璃窗,或是光潔的牆面,事實上,任何反射表面都能拍出令觀者忍不住多看一眼的吸睛畫面。這類照片非常熱門,看看Instagram上有多少標籤為「#reflectfon」或「#puddlegram」的照片,就知道大家對倒影有多麼著迷。在這項拍攝任務中,把你的十張倒影佳作也發布到Instagram上吧。

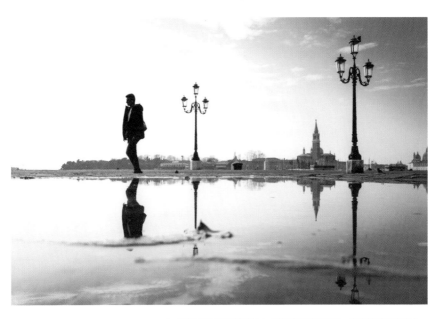

▲ 要拍到像這樣的畫面，盡可能貼近地面，並使用廣角鏡頭，光圈設成f/11或更小。

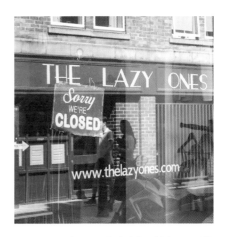

注意事項

· 任何類型的相機都可以用，但如果有配備可翻轉螢幕，低位拍攝時比較方便取景。

· 利用鏡子或商店櫥窗的倒影來自拍。看看薇薇安·邁爾是怎麼做的吧！

▲ 走在街上時，仔細觀察商店的櫥窗，往往就能拍到很不錯的畫面。記得要避免正面拍攝，以免自己的倒影也入鏡了。

街拍任務

50

技巧

- 學會用雙腳而不是鏡頭去接近距離，別讓變焦鏡頭養成我們懶惰的習慣。

- 實驗各種景深——大部分標準鏡頭的最大光圈都很大，而且能在全部的光圈範圍內拍出良好的清晰度。

注意事項

- 如果你沒有標準鏡頭，不妨考慮買一個，價格絕對比你想像的便宜，而且能為你效勞很多年。

回歸標準鏡頭

在數位時代以前，大家都用標準鏡頭拍照，而且從人像、風景到街頭攝影，拍什麼都用它；反觀現在，標準鏡頭經常被忽視與低估。這真的很可惜，因為標準鏡頭是街頭攝影的利器，它非常好用，雖然如今有點失寵，但一般攝影課仍然是以它作為主要的教學工具。

「標準鏡頭」指的是焦距大致等同於感光元件或底片對角線長度的一種定焦鏡頭，這樣的焦距使它的視角與人眼所見的視角相似。對於全片幅／35mm相機來說，普遍認為標準鏡頭是焦距50mm的鏡頭，又暱稱「漂亮50」（nifty fifty）；但如果相機配備APS-C感光元件，標準鏡頭就是35mm鏡頭；而Micro 4/3系統相機則是25mm鏡頭。

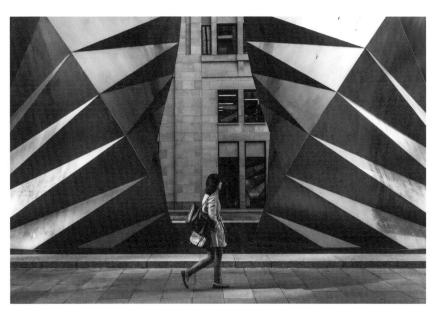

▲ 標準鏡頭用起來非常自然，因為它「看到」的與你眼中所看到的幾乎一致。在街頭攝影中，速度通常十分關鍵，這個特點讓你在舉起相機之前就想像得到拍出來的畫面，瞬間完成構圖。

標準鏡頭的特色就是小巧、清晰、反差高、價格便宜，而且有最大的最大光圈（通常為f/1.8，但有時可達f/1.4）。

然而，最大的好處還在於，標準鏡頭會逼著你去發揮創造力，這項拍攝任務的意義也就在於此。讓街頭攝影回歸到最基本，少了可以隨時變焦的便利性，你勢必得充分發揮創意和技巧，隨時快速、精準地構圖和拍攝。你的功課是要在一個月內只能用標準鏡頭，不許作弊，不准找藉口，無論拍什麼都得用它，體會一下它如何讓你去思考。好好品味限制所帶來的可能性，你會發現這個經驗反而令你獲得解放。

街拍任務

51

- 調整相機的設定時,發揮你的創意來突顯天色情況(例如,利用曝光不足讓天空的藍更飽和,或是用慢快門刻意營造動態模糊效果)。

- 跟其他的攝影計畫一樣,彩色或黑白最好只選其中一種來拍,兩者混著拍的效果並不好,尤其你的系列照片張數又這麼少。

風雨無阻

千萬別當那種只選好天氣出門拍照的街頭攝影玩家!要把「極端」天氣當成好現象,是背著相機出門拍照的好理由。除了灰濛濛的天氣以外,無論降雪、下雨、冰封、起霧、颶風,還是風和日麗,全都是外出街拍的好時機,惡劣的天氣反而可以成為街拍的有利條件。

這項拍攝任務的重點在於觀察和記錄同一條街道在不同天候下的變化。你的功課是在下列任何天候條件中,從同一個位置為相同的場景拍攝四張照片:晴天、雨天、起霧、冰封、颶風或下雪天。先找到一個好位置(一個總有許多活動在發生的地方,例如十字路口或街角),然後在一年中的不同時節回到這裡拍照。

你可以觀察大家在不同天氣情況下的行為舉止,看看他們在颳起一陣強風、或是突如其來下起傾盆大雨時會有什麼反應。多多觀察「尋常中的不尋常」景象,例如雨傘被風吹到開花,或是行人在刺眼的陽光下瞇起眼睛——這些奇妙的景象都能增加你照片的深度。

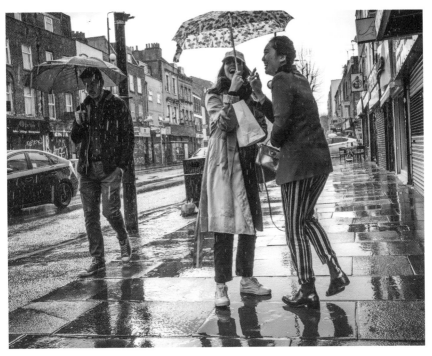

▲ 在雨中拍攝往往有很不錯的效果，而且要找到像店家騎樓這樣
的地方躲雨通常不難。

任務筆記

注意事項

• 雨傘往往能成為場景中很好的聚焦點。

• 惡劣天候中要小心保護攝影器材，你可以
在包包裡放一塊合成拭鏡布麂皮，用來擦
相機與鏡頭沾到的水。

• 在低溫環境下街拍，一定要帶大量的電
池：電池在冷天中很快就會沒電。

街拍任務

52

技巧

- 走在路上的時候，隨時抬頭往上看，尋找好的制高點，去上面看底下的人來人往，好好利用不斷變化的光線。

- 廣角鏡頭的效果往往最好，但不妨試試用望遠鏡頭來拍攝細節或壓縮遠近感。

- 建議清晨或傍晚時分拍攝，這時候的陰影總是拖得又長又分明。

居高臨下

假如街頭攝影是爵士樂的話，高視角就是所謂的「標準曲」──始終在那裡為你彈奏。無論身在哪座城填，我們總能找到居高臨下的地方，而且下面的世界往往充滿了趣味。從高處往下看，會看見街道、商鋪、人行道、橋梁、河道、房屋及車子，所有的這些都是吸引人的拍攝主題。

以居高臨下的視角細細欣賞及觀察腳下的世界，是一種很棒的體驗，如果你想要拍到最真實自然的「決定性瞬間」，這種方式能讓你不引起注意，可以毫無顧忌地大拍特拍。單純的背景並不難找，這會讓構圖乾淨不凌亂，找出環境中的各種形狀與圖案，這些元素從高視角拍攝會顯得更突出。下面提供兩種做法，你的功課是利用這兩種技巧來各拍一組六張的系列照片：

1 找一個視角陡直的制高點，選定地面上的一個人，拍一張構圖極簡的畫面。如果能找到淺色的背景來襯托深色的身影，效果會是最好的。

2 從一個制高點（例如行人天橋），觀察有沒有形成有趣圖案、可以拍出半抽象畫面的人群、汽車、腳踏車……等。留意光線的方向，以及光線打在下方景物上的效果。

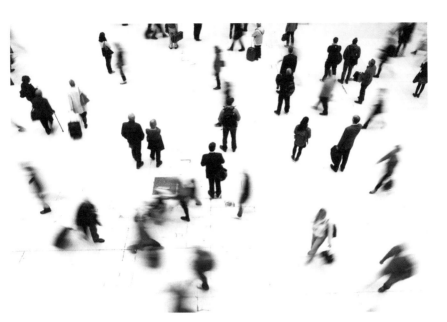

▲ 試驗慢快門的效果（最理想的速度是1/4或1/8秒左右），試試看故意在畫面中加入一點模糊的動態。

▲ 從高處拍攝時，對比強烈的陰影能帶來很好的效果，所以盡量選在早晨或傍晚拍攝，以取得驚豔的視覺效果。

注意事項

· 小心別讓相機掉下去！

· 如果是大晴天，盡量避開中午時段，這時候的陰影無法產生明顯的效果。

街拍的52項任務

作　　者：布萊恩‧洛伊德‧杜克特
翻　　譯：陳海心
主　　編：黃正綱
特約編輯：張靖之
資深編輯：魏靖儀
美術編輯：謝昕慈
行政編輯：吳怡慧

發 行 人：熊曉鴿
總 編 輯：李永適
印務經理：蔡佩欣
發行總監：邱紫珍
圖書企畫：黃韻霖

出 版 者：大石國際文化有限公司
地　　址：新北市汐止區新台五路一段
　　　　　97 號 14 之 10
電　　話：(02) 2697-1600
傳　　真：(02) 8797-1736
印　　刷：博創印藝文化事業有限公司

2024 年 (民 113) 5 月初版五刷
定價：新臺幣 350 元／港幣 117 元
本書正體中文版由 GMC Publications Ltd

授權大石國際文化有限公司出版
版權所有，翻印必究
ISBN： 978-957-8722-42-2 （精裝）
＊ 本書如有破損、缺頁、裝訂錯誤，
請寄回本公司更換

總代理：大和書報圖書股份有限公司
地址：新北市新莊區五工五路 2 號
電話：(02) 8990-2588
傳真：(02) 2299-7900

國家圖書館出版品預行編目（CIP）資料

街拍的 52 項任務
布萊恩‧洛伊德‧杜克特 Brian Lloyd
Duckett 作；陳海心 翻譯．
-- 初版 . -- 臺北市：大石國際文化，民 108.2
128 頁；14 × 21 公分
譯自：52 Assignments : Street Photography

ISBN 978-957-8722-42-2(精裝)

1. 攝影技術

953.9　　　　　　　　　　108000981